宋范宽雪景寒林图

中国历代山水名画临摹范本

浙江人民美术出版社

杨　丰　编著

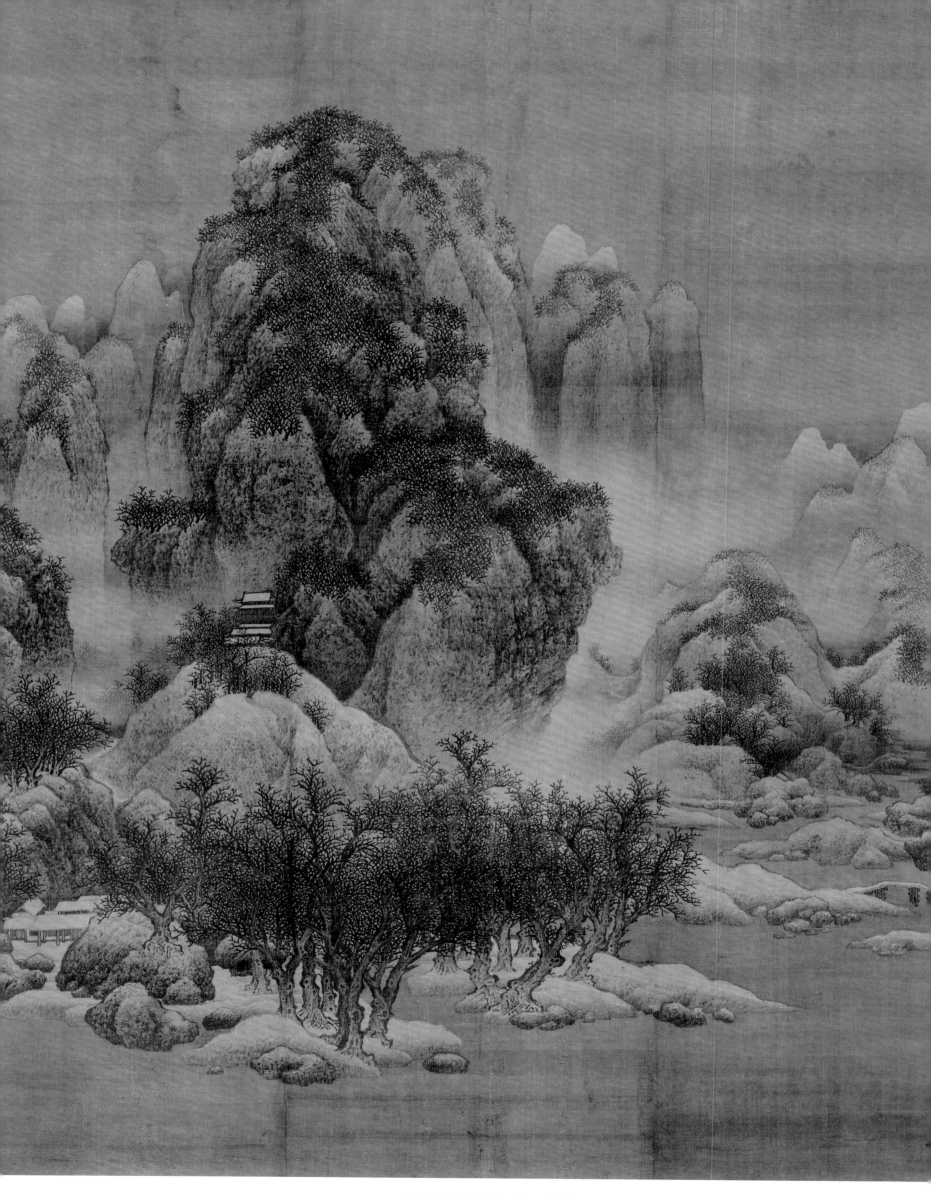

范宽《雪景寒林图》，绢本，纵 193.5 厘米，横 160.3 厘米，现藏于天津博物馆

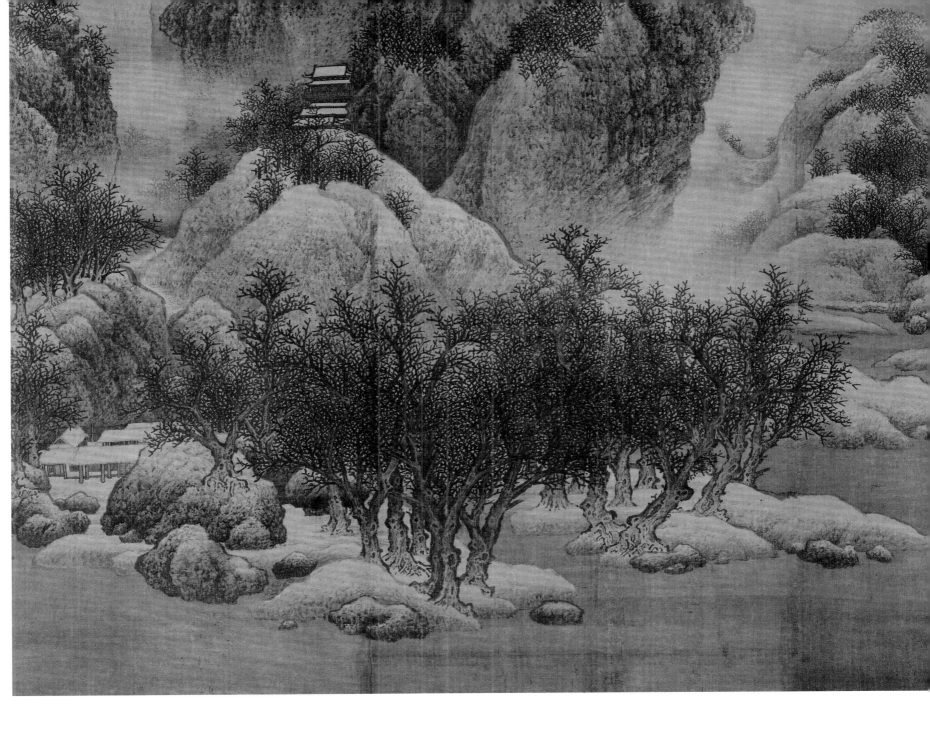

　　范宽，北宋画家，字中立，以其性宽，故时人称为范宽。他一生沉浸于山水之间，落魄然不拘于世故，移居终南山、太华山之上，终日观览山水。《圣朝名画评》中记载范宽"居山林间，常危坐终日，纵目四顾，以求其趣。虽雪月之际，必徘徊凝览，以发思虑"。

　　范宽的山水画初学荆浩、李成，虽小有得益，总认为"尚出其下"，转而"外师造化"，到自然中"对景造意"。他的作品是融合自然感受之后，其精神气质的外化，即所谓"中得心源"。《圣朝名画评》把范宽的画列为神品，称"宋有天下，为山水者，惟中正（即范宽）与成称绝，至今无及之者"。北宋之前，李、范各领风骚，郭熙说："今齐鲁之士惟摹营丘，关陕之士惟摹范宽。"可见李、范的影响力。宋人将其与关仝、李成并列，誉为"三家鼎峙，百代标程"。元朝大书画家赵孟頫称赞范宽的画"真古今绝笔也"，明朝大画家董其昌评价范宽《溪山行旅图》为"宋画第一"。元代《画鉴》中评范宽"得山之骨法"。画石坚韧，山峦浑厚，劲硬有力，是范宽山水的特色。

　　《雪景寒林图》以三拼绢大立幅图写秦地冬日雪后山林之境。山峰高耸，呈屏立之势，浑厚雄壮；寒林萧萧，萧寺掩映，苍云崖树；板桥寒泉，流水延绵而下，寒水深湛，寒林以外可见岩渚汀洲，错落有致。全图展现的是秦地雪后的苍莽风物，高古静谧，气格悠远，况味绵长。钝笔描绘树木、山峰主体，又陪衬以村庄、山峦、小桥。山景森然遗世，寒冷孤绝，然观众又在画家刻意营造的路线中，通过中间的楼阁、左侧的房屋、右侧的木桥"进入"画中，可观可感，可居可游。整幅画显示出一种古拙敦厚的风貌，浑厚滋润，沉着典雅。

　　《雪景寒林图》是范宽晚年的作品，用笔偏于圆润浑成，较早年温和。此画苍峻持重，雄强浑厚，健壮深沉，画面有着非常强烈的重量感。《图画见闻志》中对范宽的画有如下的描述："画屋既质，以墨笼染，后辈目为铁屋。"其画中不止屋宇为铁屋，观之山亦如铁铸，树亦如铁浇。这全赖线条和下笔。它的线条如铁条，皴如铁钉，均直方硬，抢笔俱匀。下笔时要掌握力量感，才可以峰峦浑厚，势状雄强。《雪景寒林图》和《溪山行旅图》相比较而言，用笔需略圆而中锋，其中的树干画法与《溪山行旅图》一致，而房屋的画法则与《雪山萧寺图》一致，可以将其相映参照，贯通学习。画面中山石的皴法用点攒簇而成，如雨点一样密集，故为"雨点皴"，其中还夹杂了少许豆瓣皴和长条皴，把巍峨山体的质感表现得更加厚实饱满，量感十足，犹如冰雹夹雨，苍峻浑厚。

临摹要点

一、画山

范宽反复地渲染。米芾评范宽之山反复用墨色苍苍茫茫，加以反石："山顶好作密林，自此趋枯老；水际作突兀大石，自此趋劲硬。"此句完全与《雪景寒林图》相符。首先用抢笔勾勒山体结构，用雨点皴、豆瓣皴、长条皴画出山石的凹凸结构，凹处用墨浓密，凸处再用墨浓疏。然后再用浓墨分多次层层渲染。范宽山水的最大特点就是山头密林，黑沉沉的一片压在山头上，使得画面更具重量感。

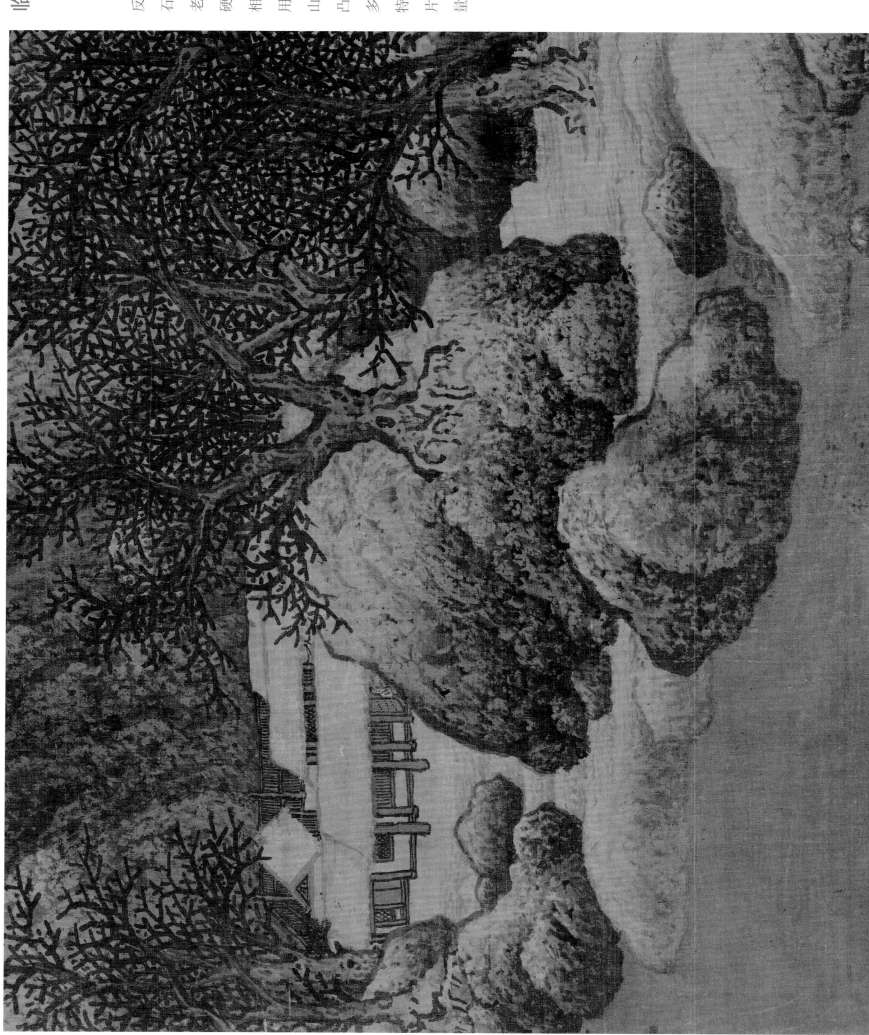

2

山石勾勒方圆相间。皴法以点攒簇而成，间以短条，密集如雨点皴。

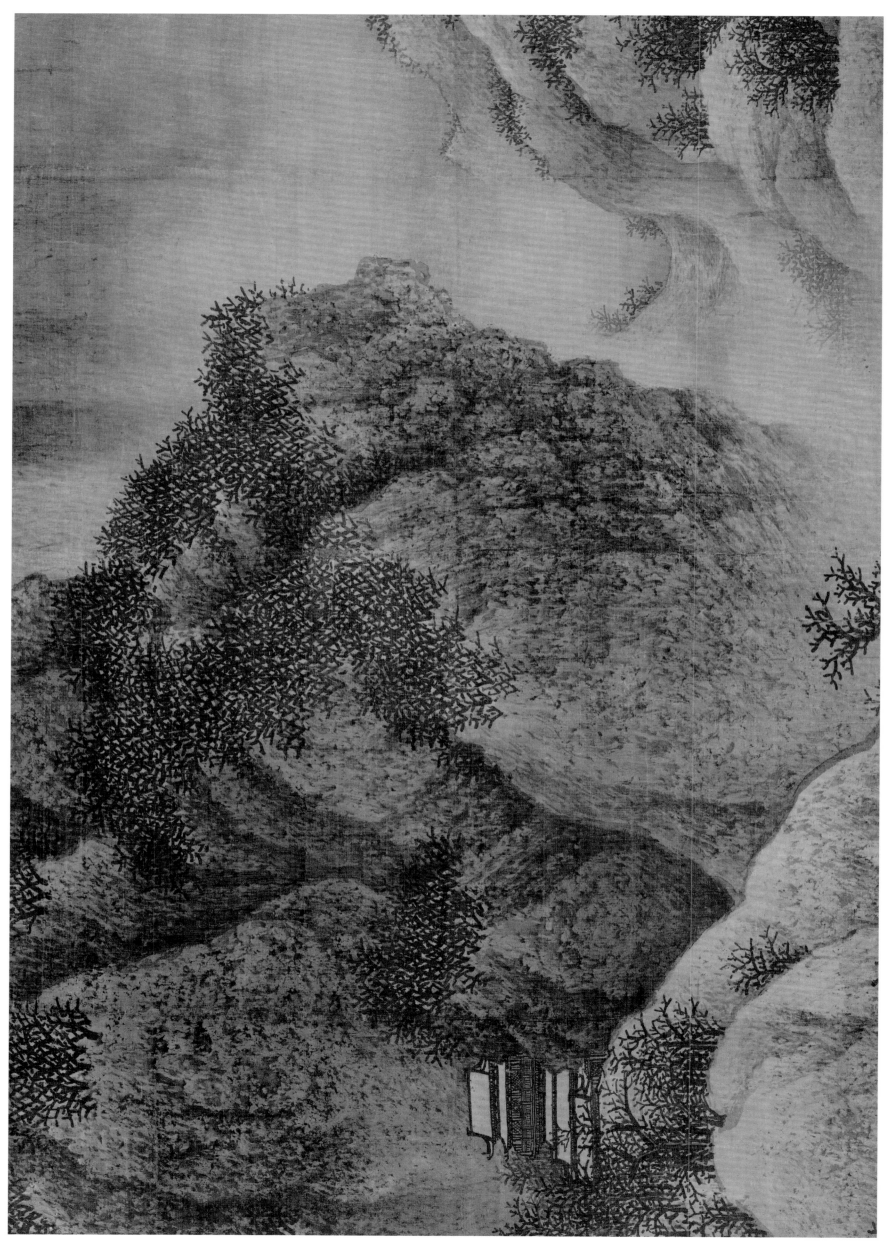

米芾評范寬之山石：「山頂好作密林，自此趨枯老，水際作突兀大石，自此趨勁硬。」

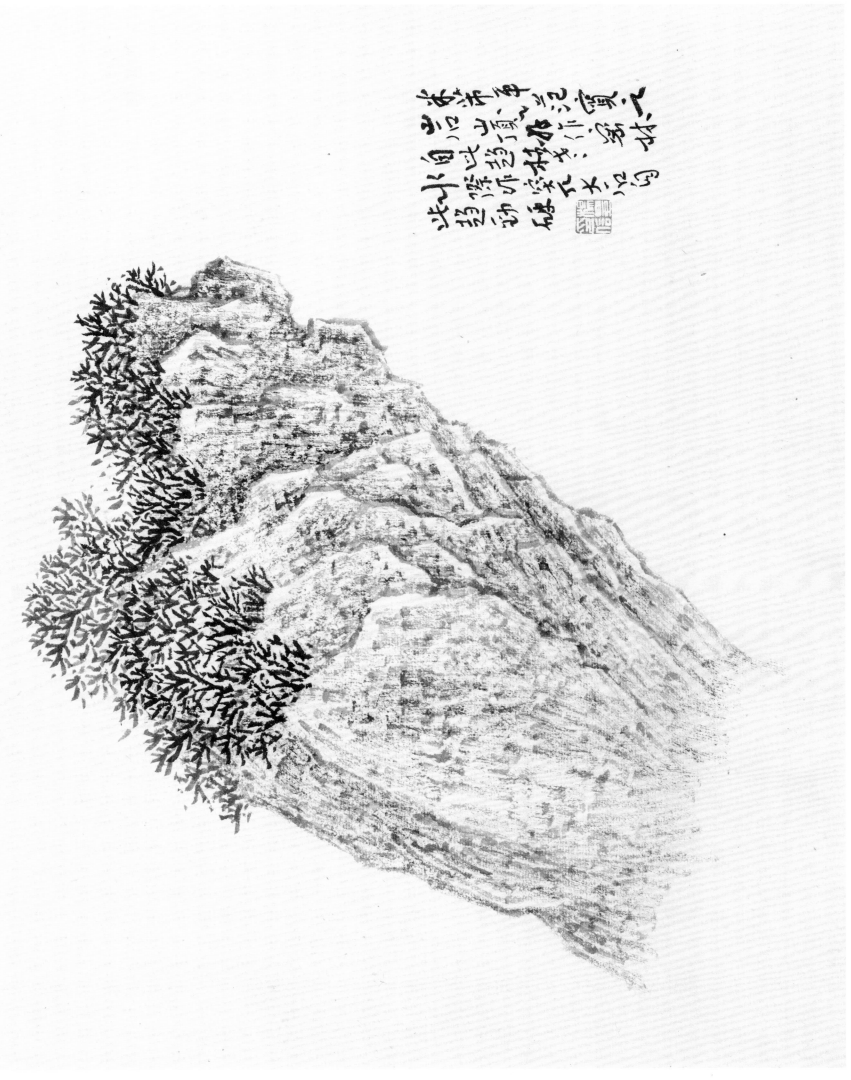

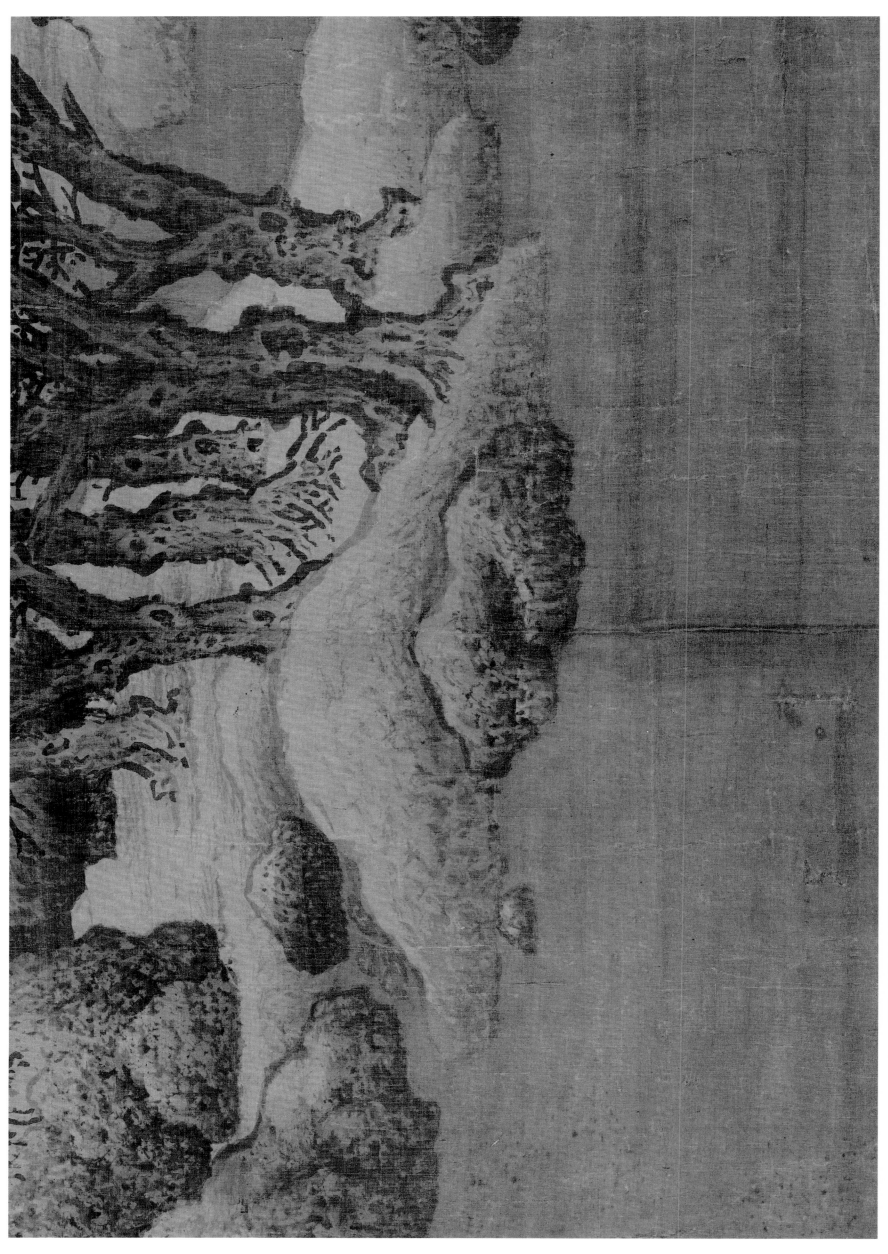

低矮的山景，山石碎小而平缓。其外轮廓用墨线勾出，并与水接染。山石青面用浓墨破擦。

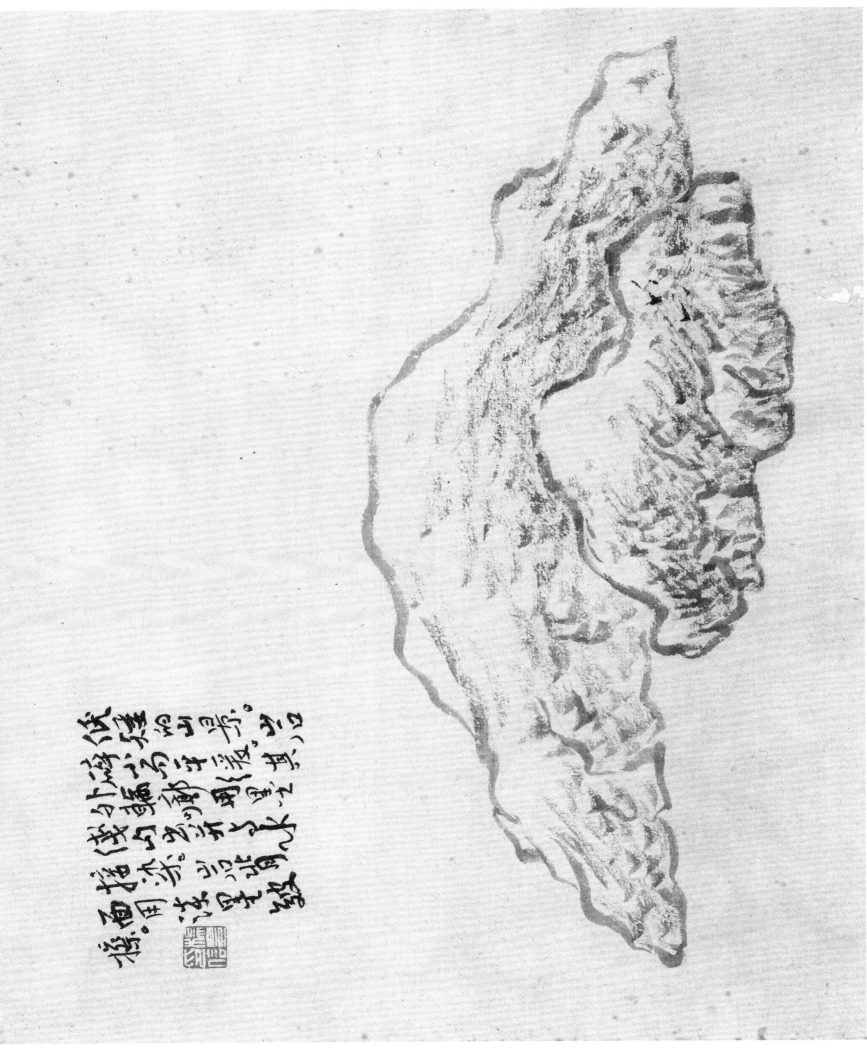

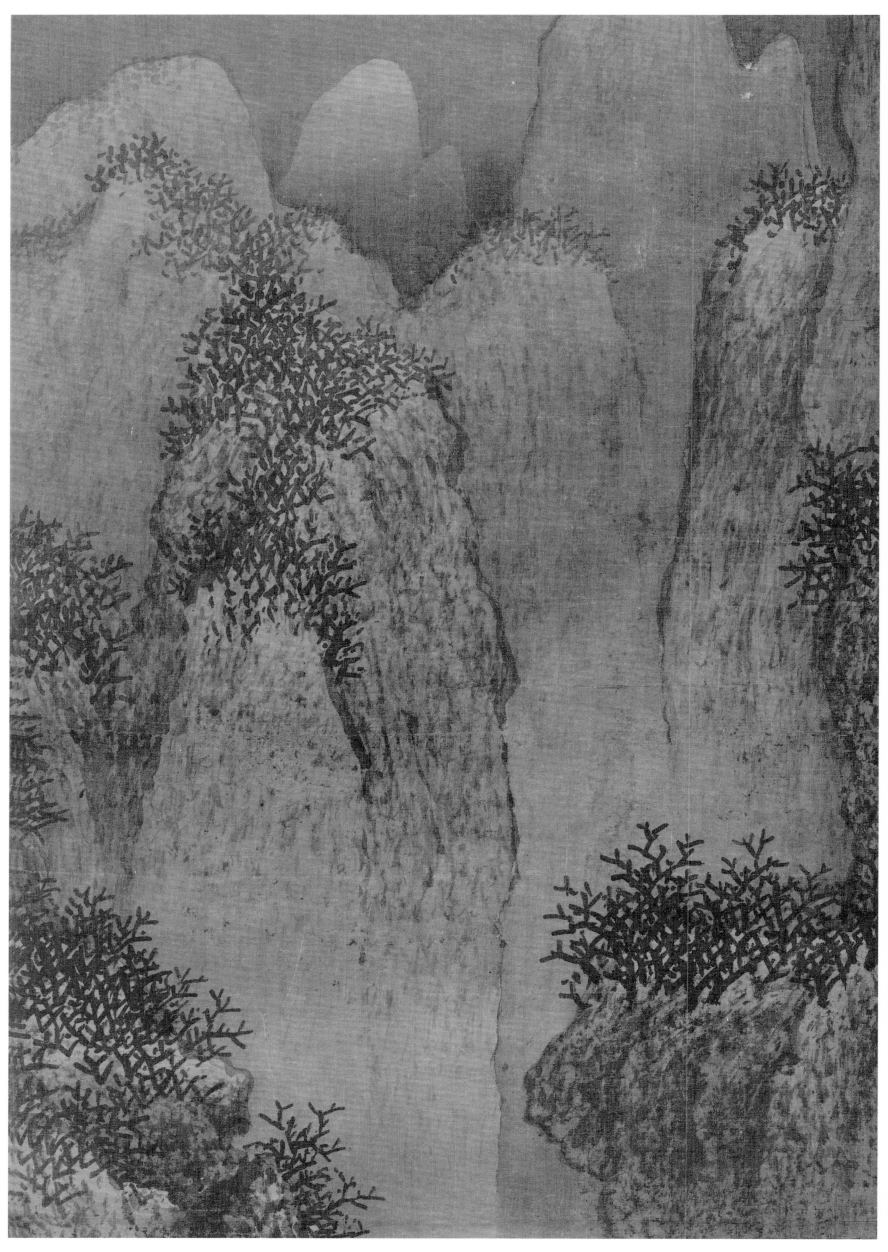

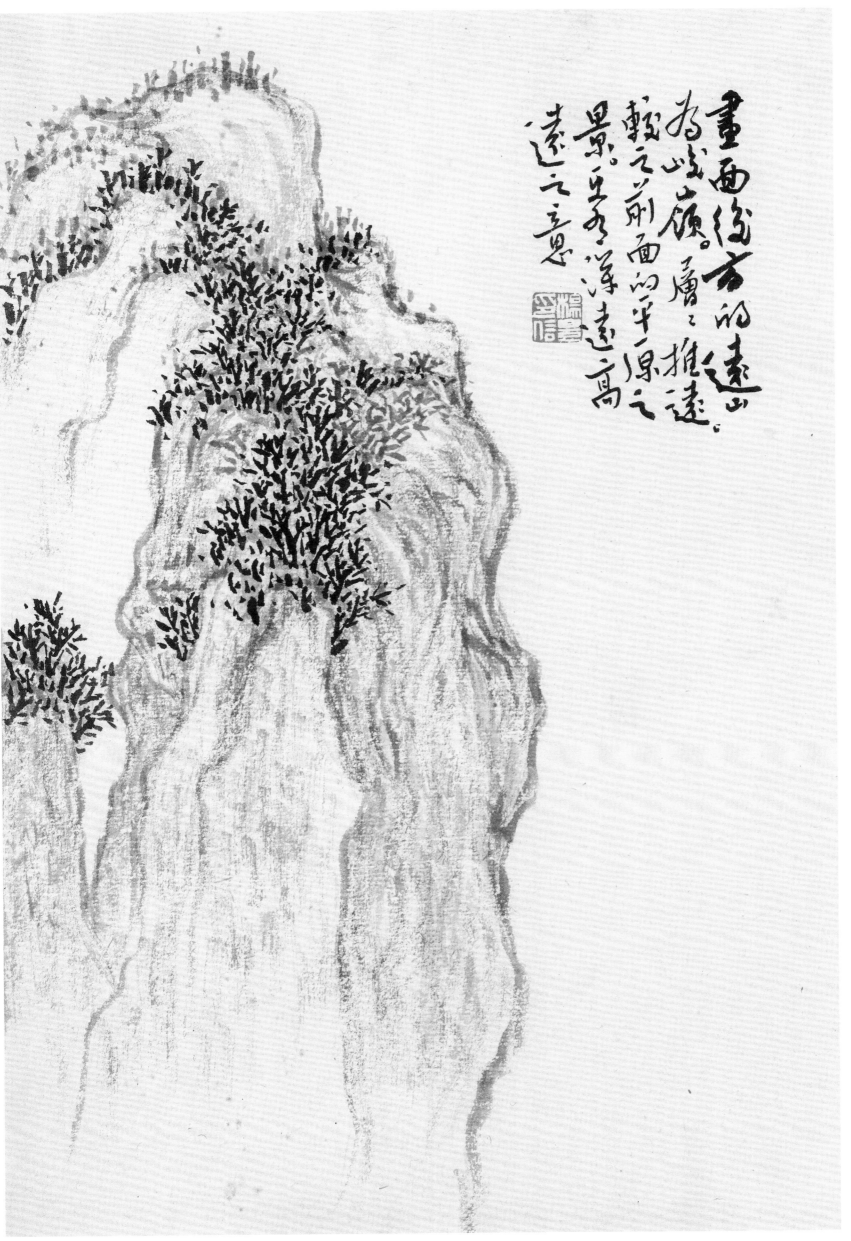

画面後方的遠山
為峻嶺。層層推遠。
較之前面的平原之
景。更有深遠高
遠之意。

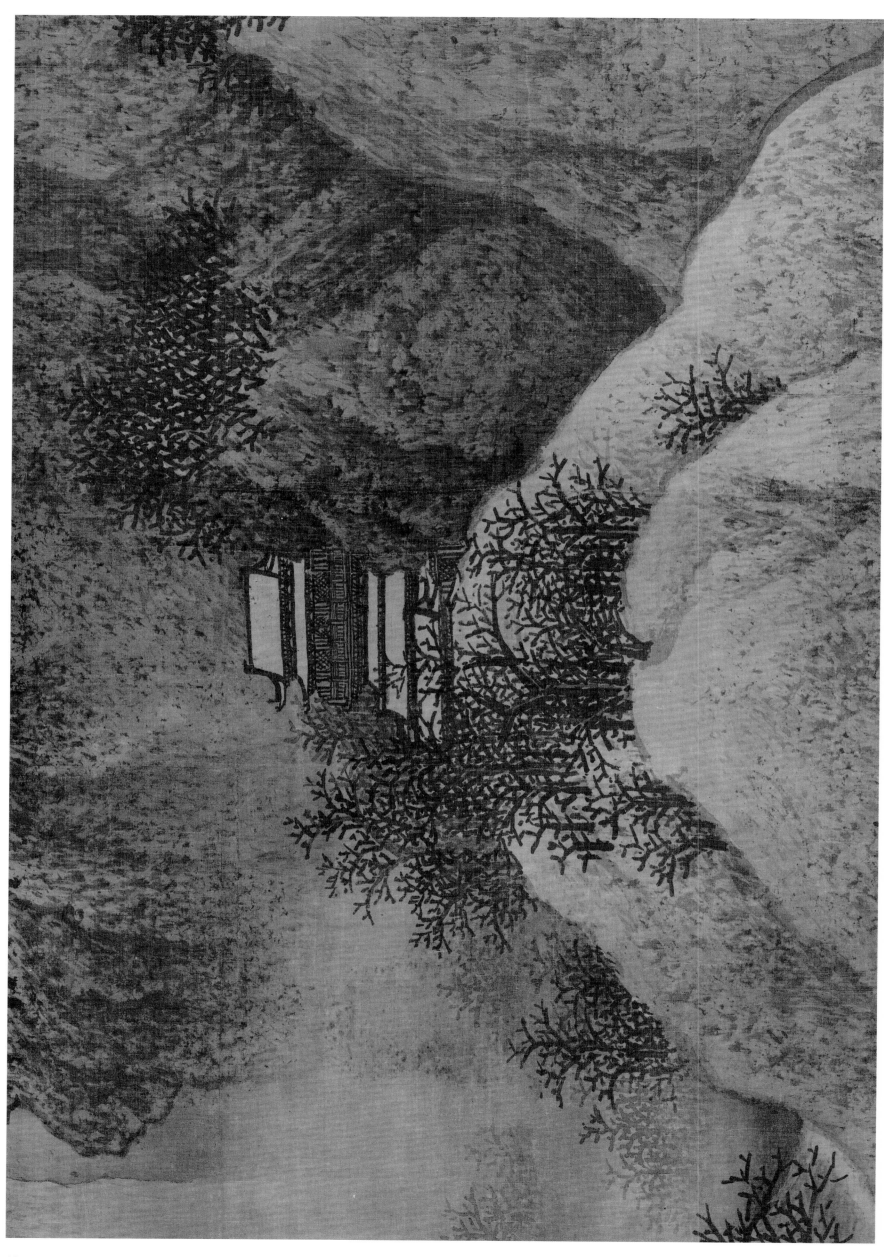

《图画见闻志》云：「画屋既质，以墨笼染，后辈目为铁屋。」

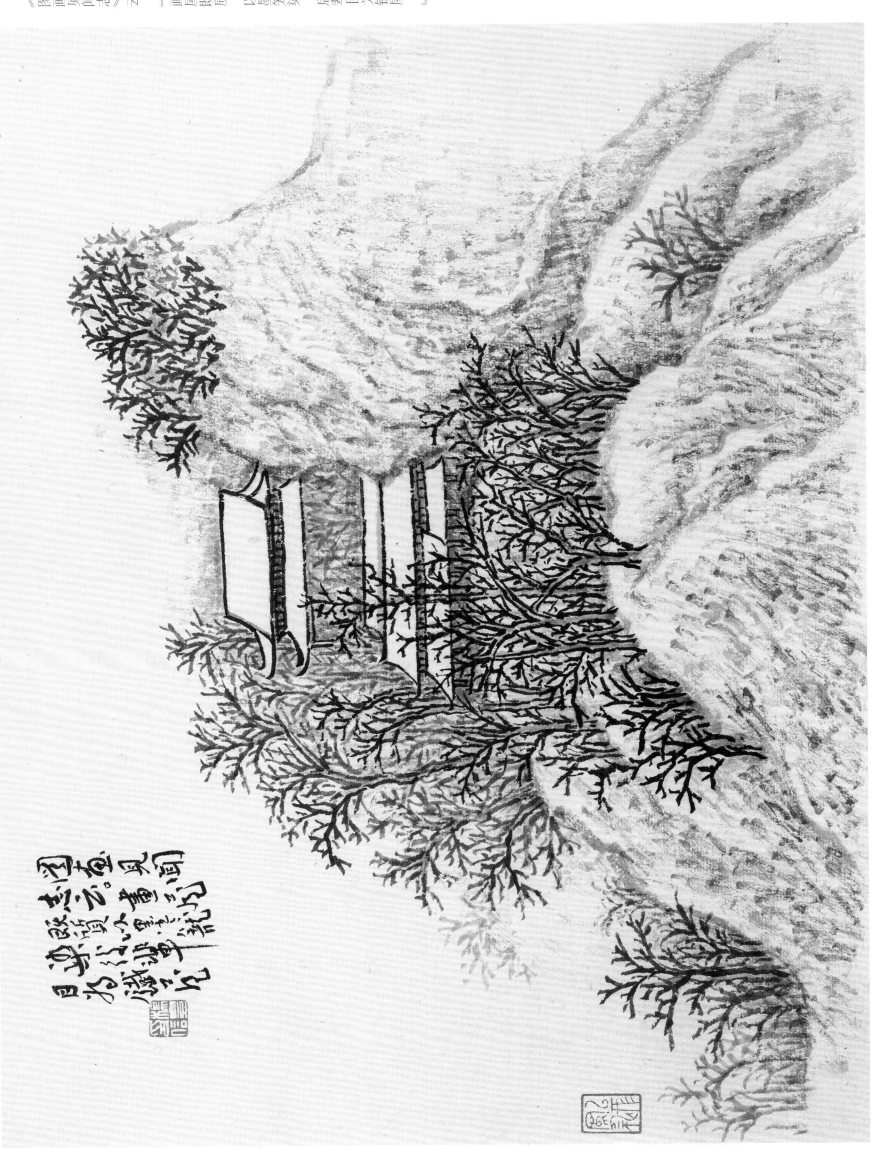

11

二、天空与水面

用排笔刷出渐变感，落笔干净，从左至右缓慢行笔，墨水要干净，不掺杂质，切忌来回涂抹。天空和水面可相对压深一些的墨，然后上下翻画面中心渐变。

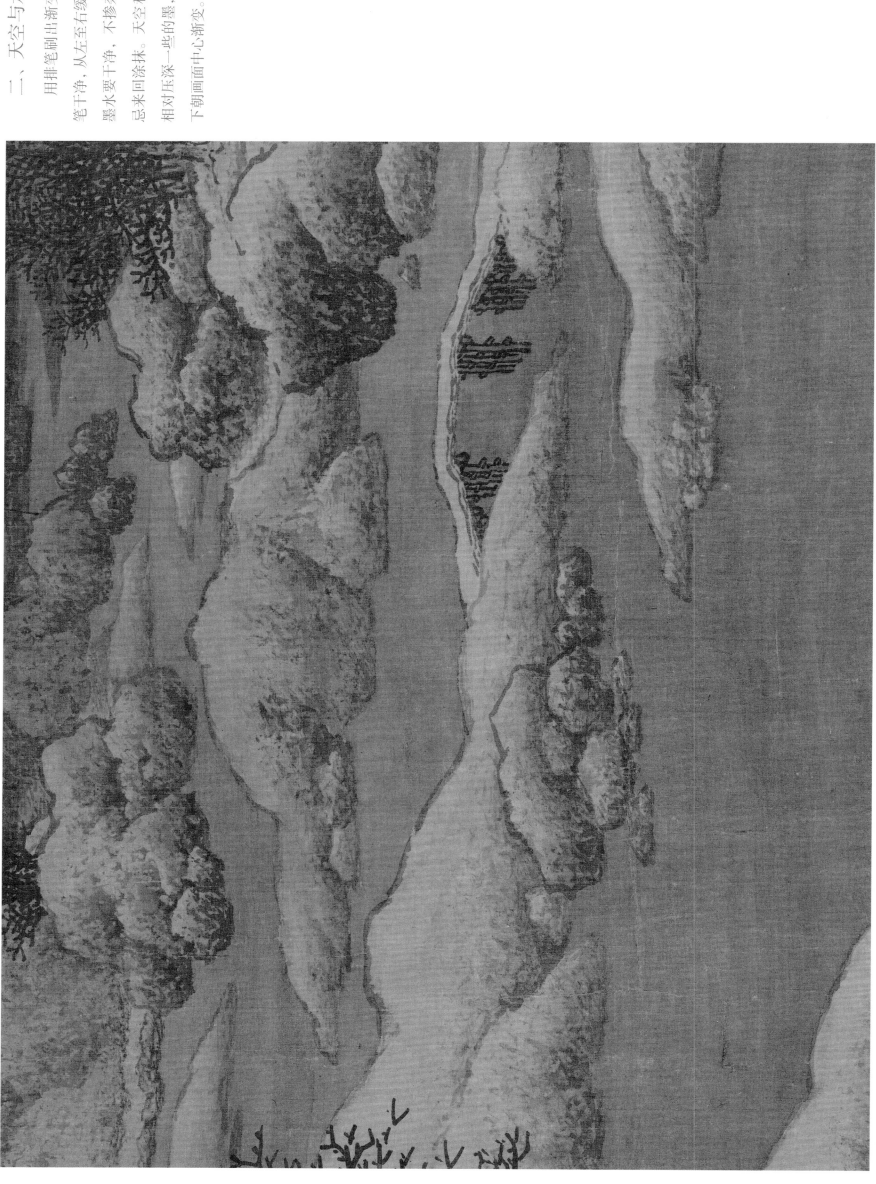

画桥先用界画铁线，然后再用墨笼染，留出雪白桥面。

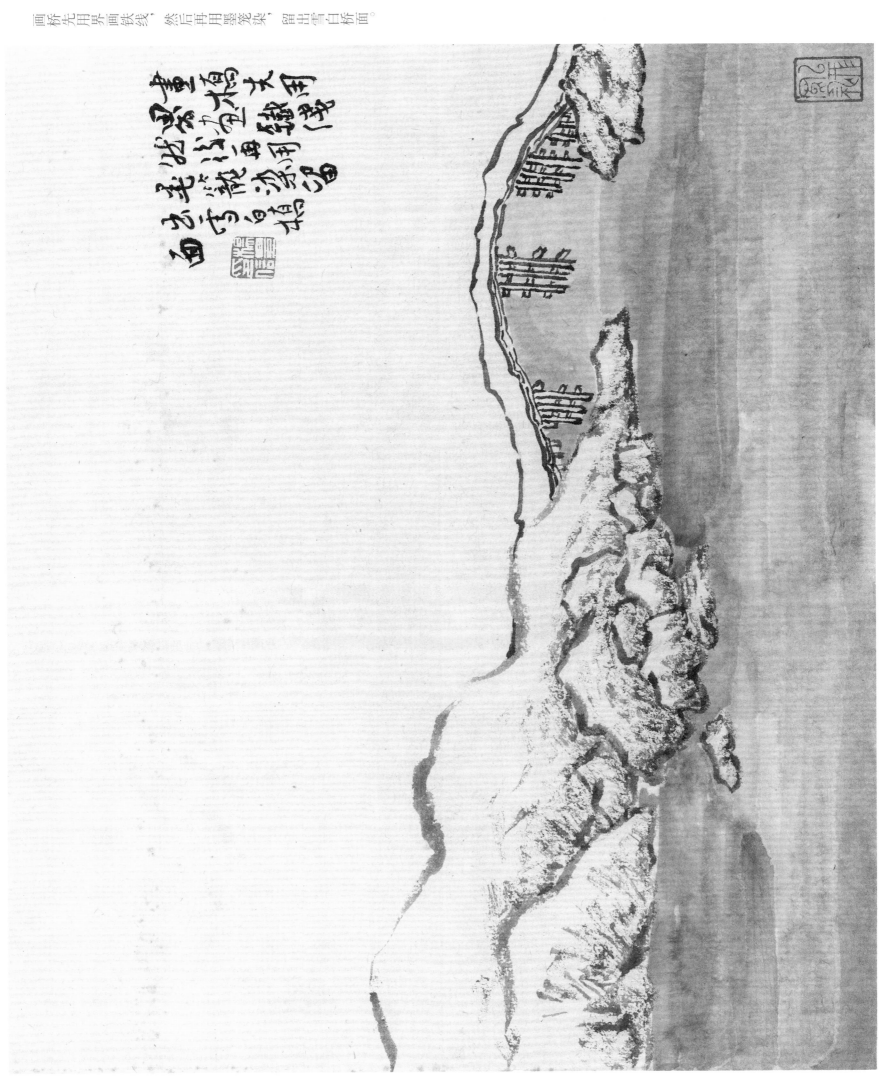

三、画树

郭若虚在《图画见闻志·论三家山水》中记载："或侧或欹，形如偃盖，别是一种风规，但未见画松柏耳。"范宽近处的树，先用直笔、抢笔画出树干。节疤处用笔方中带圆，下以大墨点。再用淡墨轻染树干，一笔带过。《雪景寒林图》中的树皆为枯树，树枝前后用墨亦不同，并且要注意树枝前后的穿插，虽是一片枯树，却也给人一种苍郁朴茂之感。再远一些的树木则用浓墨和淡墨相互交叉点染。

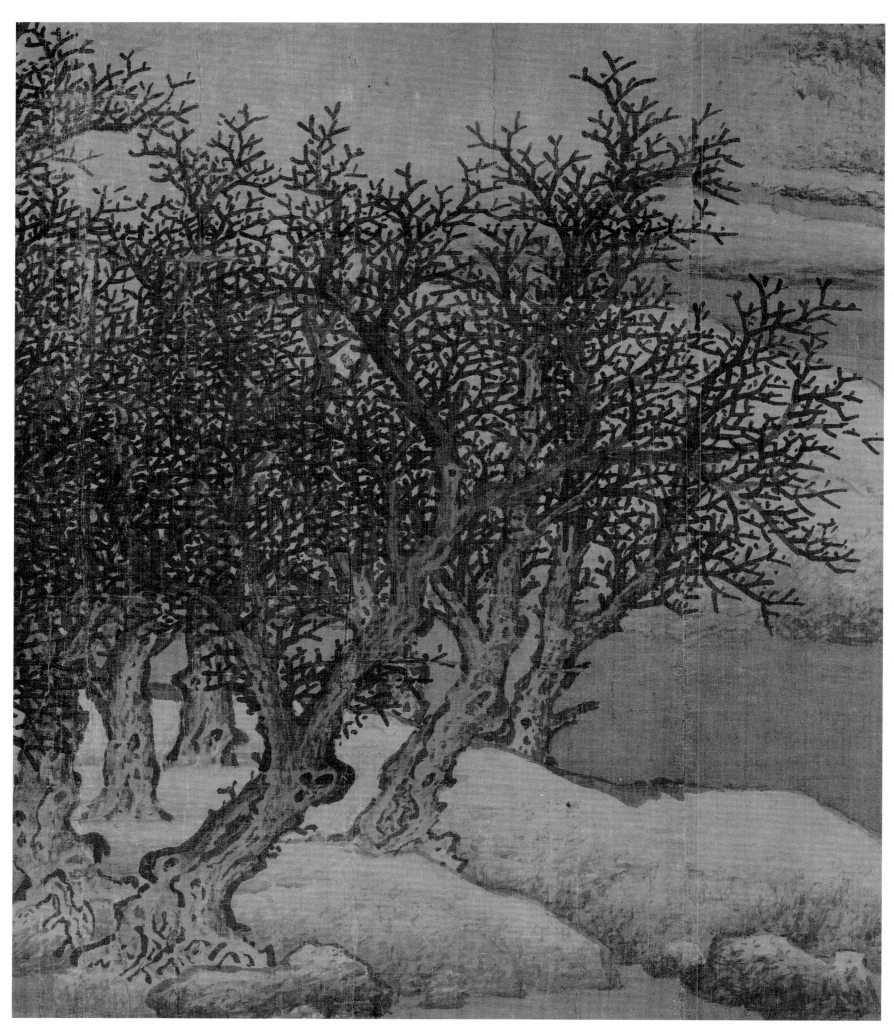

虽是枯树一片，却也给人以一种苍郁朴茂之感。

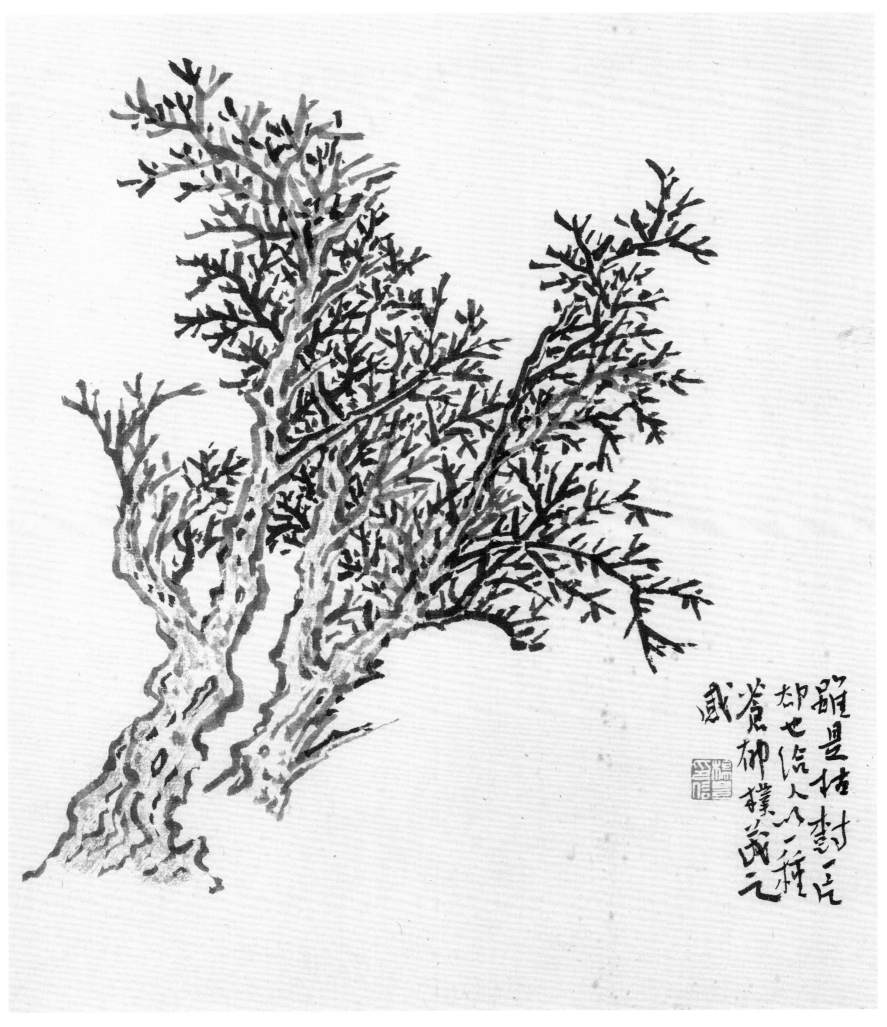

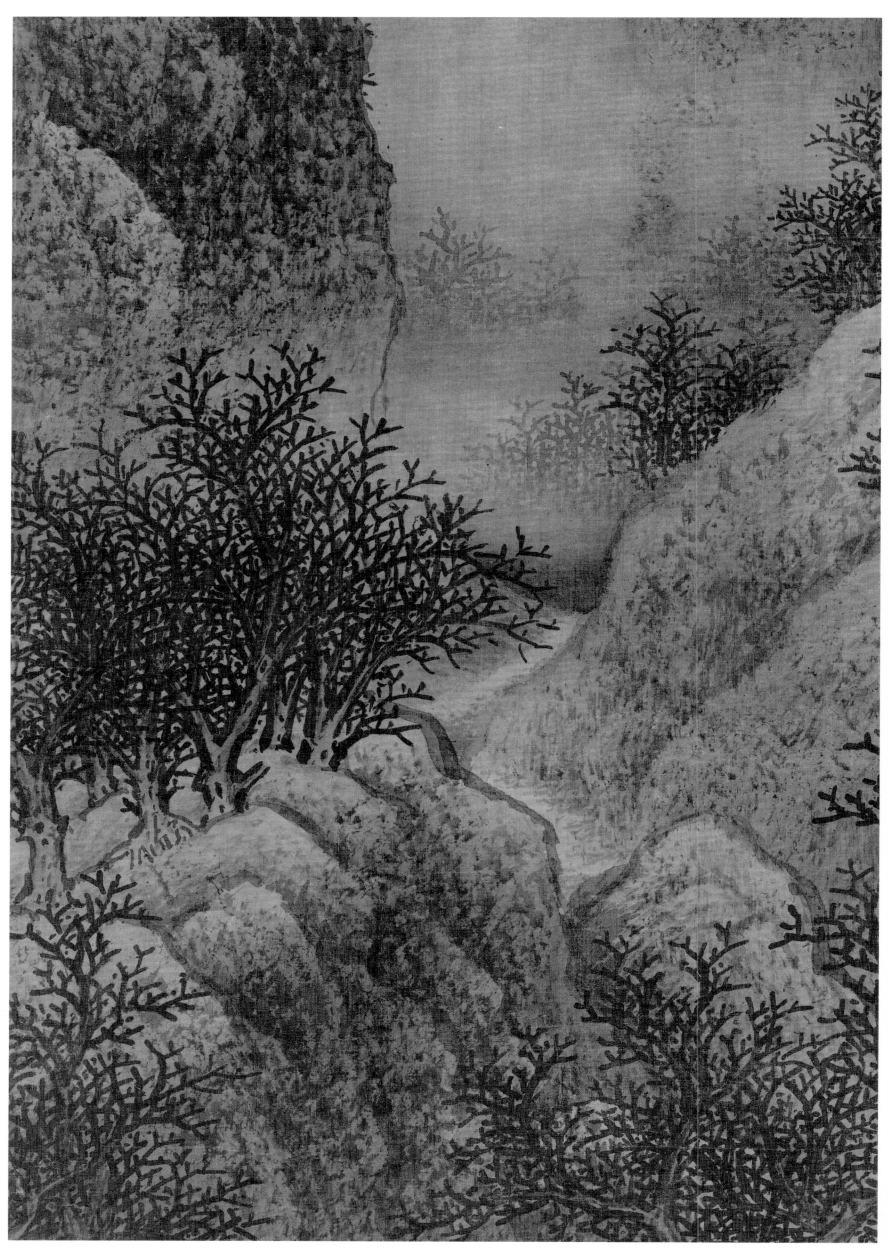

树头出梢求其外形变化。或高或低，起伏如波纹之美。树与树叠合交错之势，或侧或欹，形如偃盖。

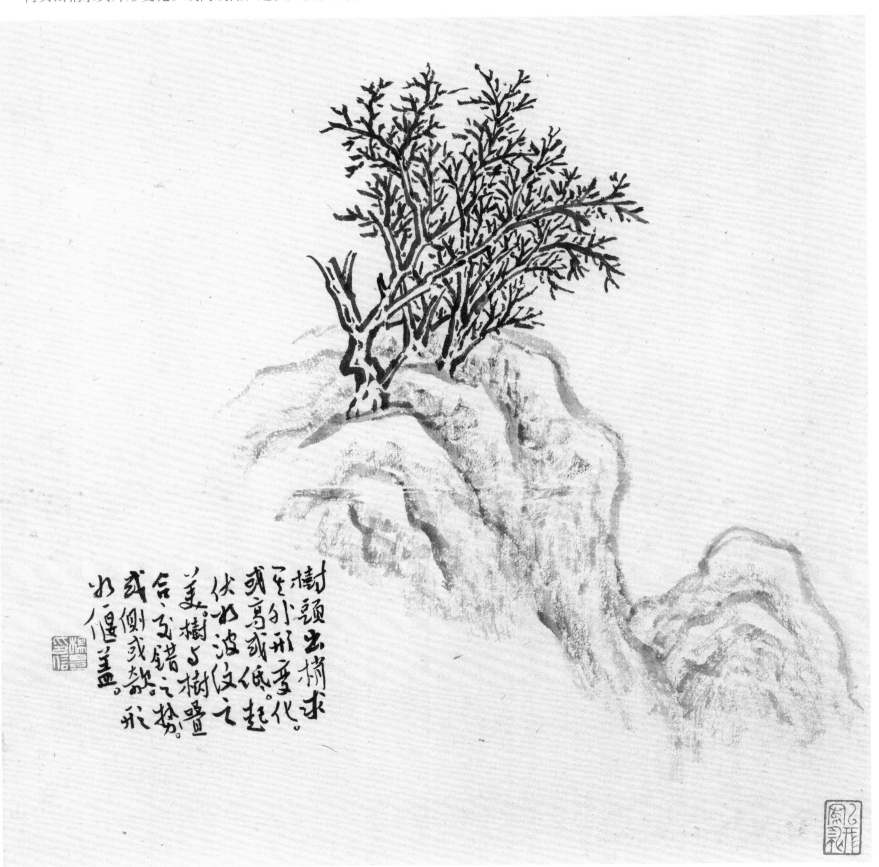

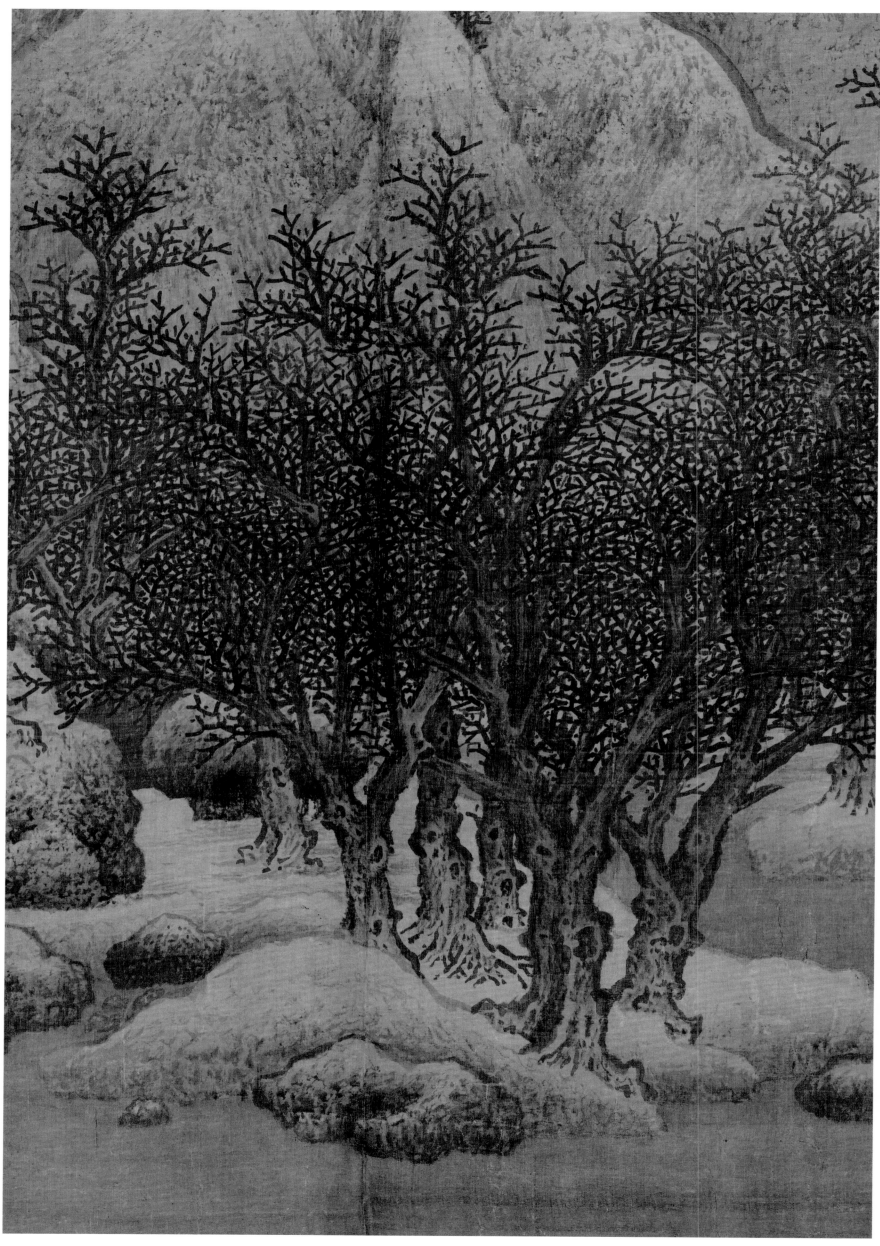

《雪景寒林图》中的（树）皆为枯树。树枝前后用墨要有变化，并且要注意树枝前后的穿插。

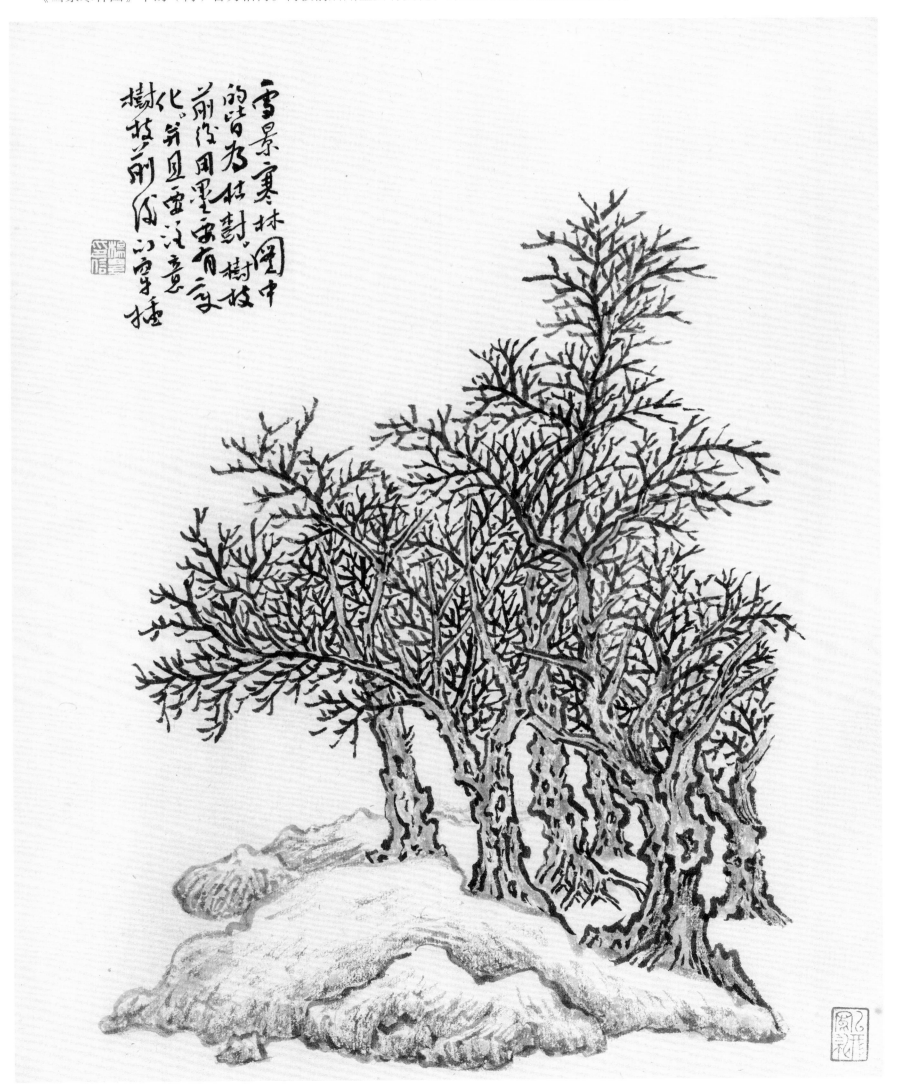

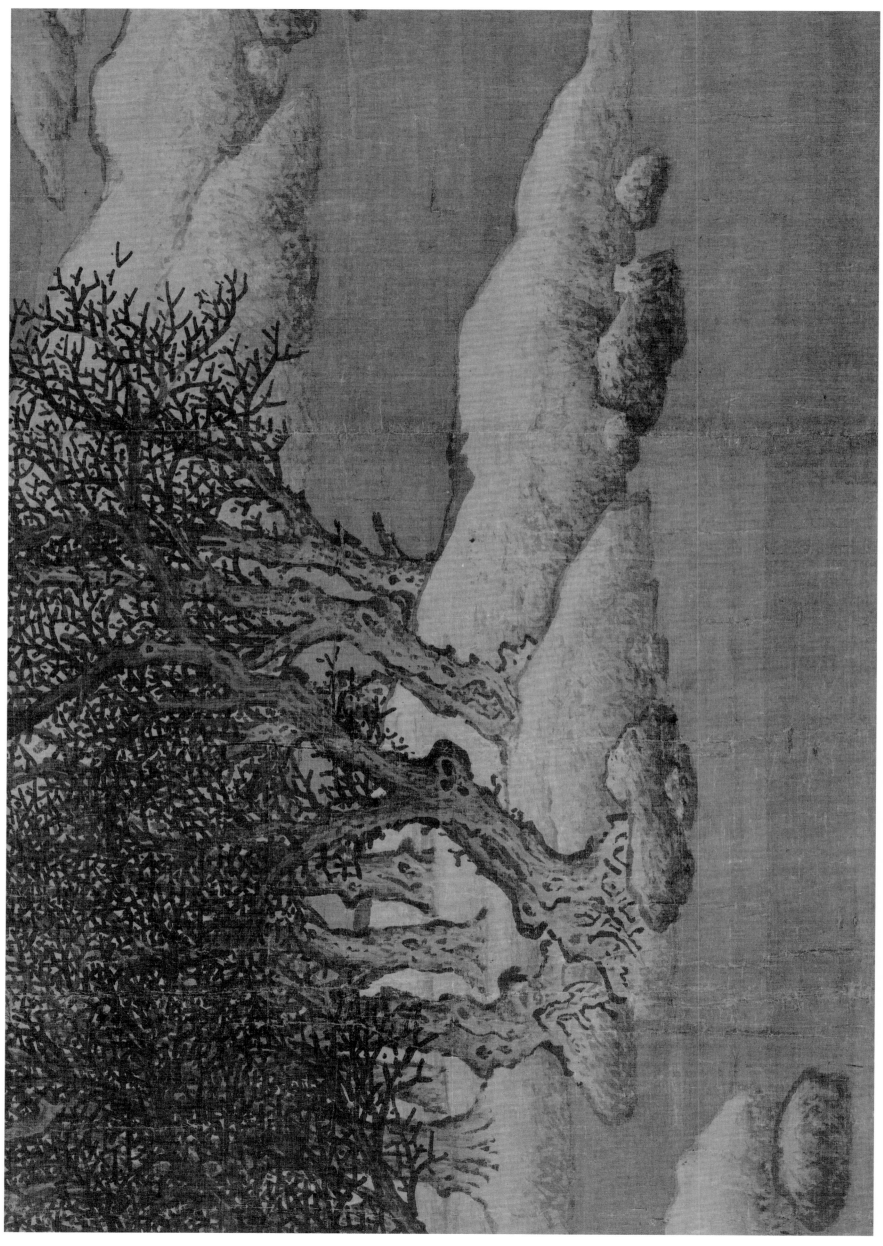

近树宜先用直笔。抢笔画出树干。节疤处用笔方中带圆。再用浓墨轻染树干，一笔带过。

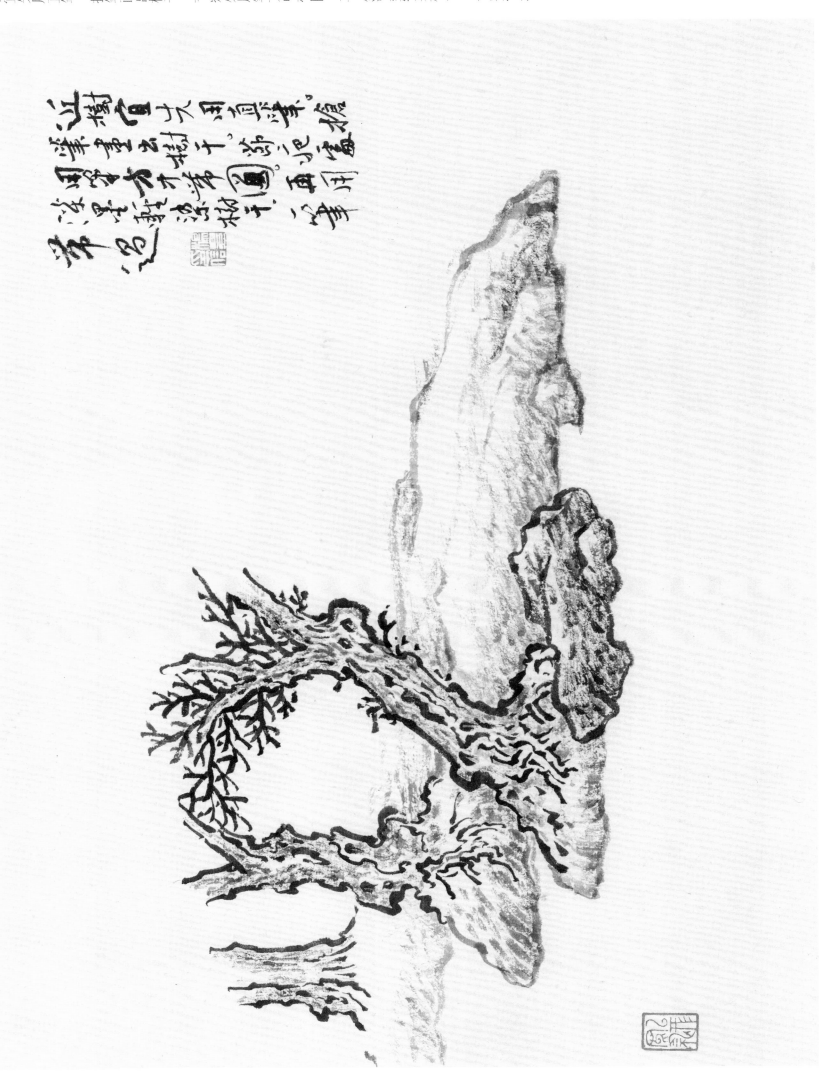

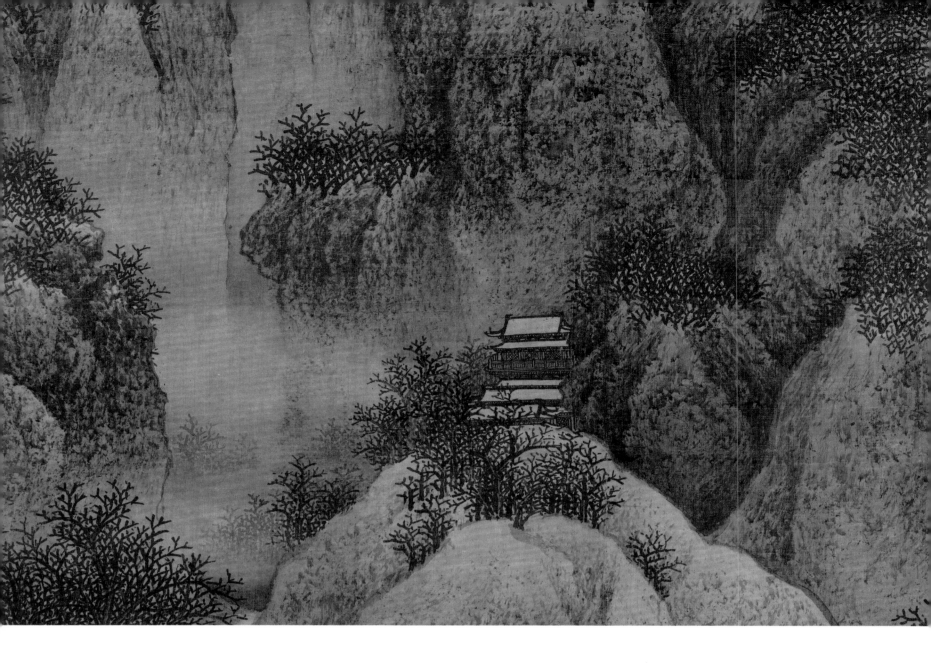

历代集评

宋刘道醇《圣朝名画评》："范宽，名中正，字中立，华原人。性温厚，有大度，故时人目为范宽。居山林间，常危坐终日，纵目四顾，以求其趣。虽雪月之际，必徘徊凝览，以发思虑。学李成笔，虽得精妙，尚出其下。遂对景造意，不取华饰，写山真骨，自为一家。故其刚古之势，不犯前辈，由是与成并行。宋有天下，为山水者，惟中正与成称绝，至今无及之者。时人议曰：'李成笔迹，近视如千里之远；范宽之笔，远望不离坐外。皆所谓造乎神者也。'然中正好画冒雪出云之势，尤有气骨也。评曰：范宽山水知名，为天下所重。真石老树，挺生于笔下。求其气韵，出于物表，而又不资华饰。在古无法，创意自我，功期造化。而树根浮浅，平远多峻，此皆小疵，不害精致，亦列神品。"

宋《宣和画谱》："范宽，字中立，华原人也。风仪峭古，进止疏野，性嗜酒，落魄不拘世故，常往来于京洛。喜画山水，始学李成，既悟，乃叹曰：'前人之法，未尝不近取诸物，吾与其师于人者，未若师诸物也。吾与其师于物者，未若师诸心。'于是舍其旧习，卜居于终南、太华岩隈林麓之间，而览其云烟惨淡、风月阴霁难状之景，默与神遇，一寄于笔端之间。则千岩万壑，恍然如行山阴道中，虽盛暑中，凛凛然使人急欲挟纩也。故天下皆称宽善与山传神，宜其与关、李并驰方驾也。蔡卞尝题其画云：'关

中人谓性缓为宽，中立不以名著，以俚语行，故世传范宽山水。'"

宋郭若虚《图画见闻志》："画山水，惟营丘李成、长安关同、华原范宽，智妙入神，才高出类，三家鼎峙，百代标程。前古虽有传世可见者，如王维、李思训、荆浩之伦，岂能方驾？……峰峦浑厚，势状雄强，抢笔俱匀，人屋皆质者，范氏之作也。（原注：……范画林木，或侧或欹，形如偃盖，别是一种风规，但未见画松柏耳。画屋既质，以墨笼染，后辈目为铁屋。）"

宋郭若虚《图画见闻志》："（范宽）工画山水，理通神会，奇能绝世。体与关、李特异，而格律相抗。……好道，尝往来雍、雒间，天圣中犹在，耆旧多识之。"

宋郭熙《林泉高致》："今齐鲁之士，惟摹营丘；关陕之士，惟摹范宽。"

宋沈括《图画歌》："范宽石澜烟林深，枯木关全极难比。"

宋苏轼《又跋汉杰画山二首》："近岁惟范宽稍存古法，然微有俗气。"

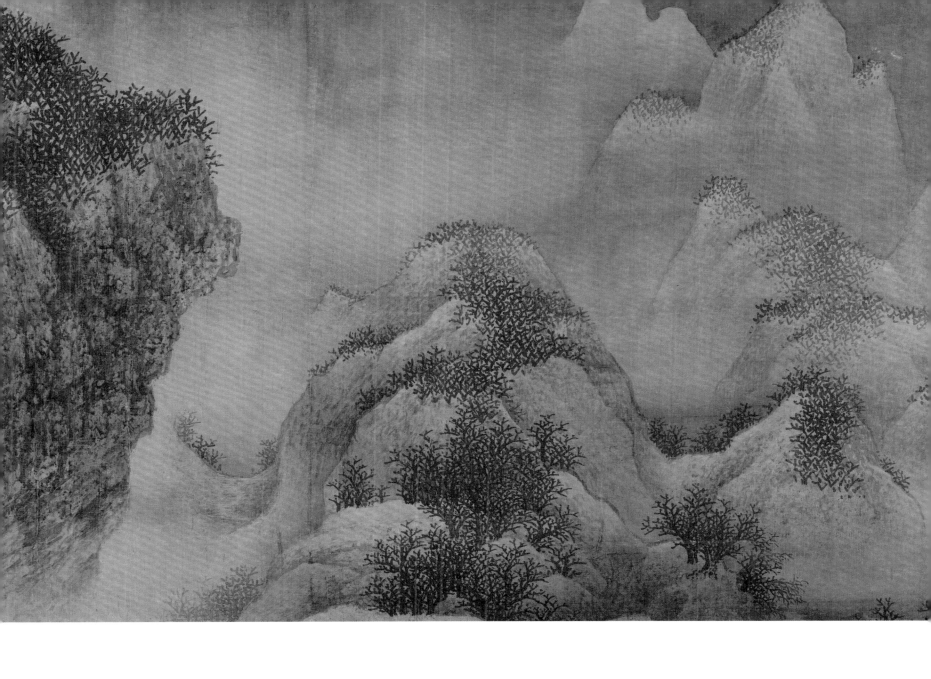

宋米芾《画史》："范宽师荆浩，浩自称洪谷子。……丹徒僧房有一轴山水，与浩一同，而笔干不圜，于瀑水边题'华原范宽'，乃是少年所作。却以常法较之，山顶好作密林，自此趋枯老；水际作突兀大石，自此趋劲硬，信荆之弟子也。于是以一画易之，收以示鉴者。"

宋米芾《画史》："范宽山水，崒嵂如恒岱。远山多正面，折落有势。晚年用墨太多，土石不分。本朝自无人出其右。溪出深虚，水若有声。其作雪山，全师世所谓王摩诘。"

宋米芾《画史》："李成淡墨，如梦雾中，石如云动，多巧少真意。范宽势虽雄杰，然深暗如暮夜晦暝，土石不分。物象之幽雅，品固在李成上。"

宋赵希鹄《洞天清录集》："范宽山川浑厚，有河朔气象。瑞雪满山，动有千里之远。寒林孤秀，挺然自立，物态严凝，俨然三冬在目。"

宋韩拙《山水纯全集》："次观范宽之作，如面前真列，峰峦浑厚，气壮雄逸，笔力老健。"

宋董逌《广川画跋》："伯乐以御求于世，而所遇无非马者。庖丁善刀，藏之十九年，知天下无全牛。余于是知中立放笔时，盖天地间无遗物矣，故能笔运而气摄之。至其天机自运，与物相遇，不知披拂隆施，所以自来。忽乎太行、王屋起于前，而连之若不可掩。计其功，当与夸娥争力。吾尝夜半求之，石破天惊，元气淋漓，蒲城之所遇，而问者不可求于冀南、汉阴矣。"

宋董逌《广川画跋》："观中立画，如齐王嗜及鸡跖，必千百而后足。虽不足者，犹若有跖。其嗜者专也，故物无得移之。当中立有山水之嗜者，神凝智解，得于心者，必发于外。则解衣磅礴，正与山林泉石相遇。虽贲育逢之，亦失其勇矣。故能揽须弥尽于一芥，气振而有余，无复山之相矣。彼含墨咀毫，受揖入趋者，可执工而随其后耶！世人不识真山而求画者，叠石累土以自诧也。岂知心放于造化炉锤者，遇物得之，此其为真画者也。潞国文公尝谓宽于山水为写生手，余以是取之。"

23

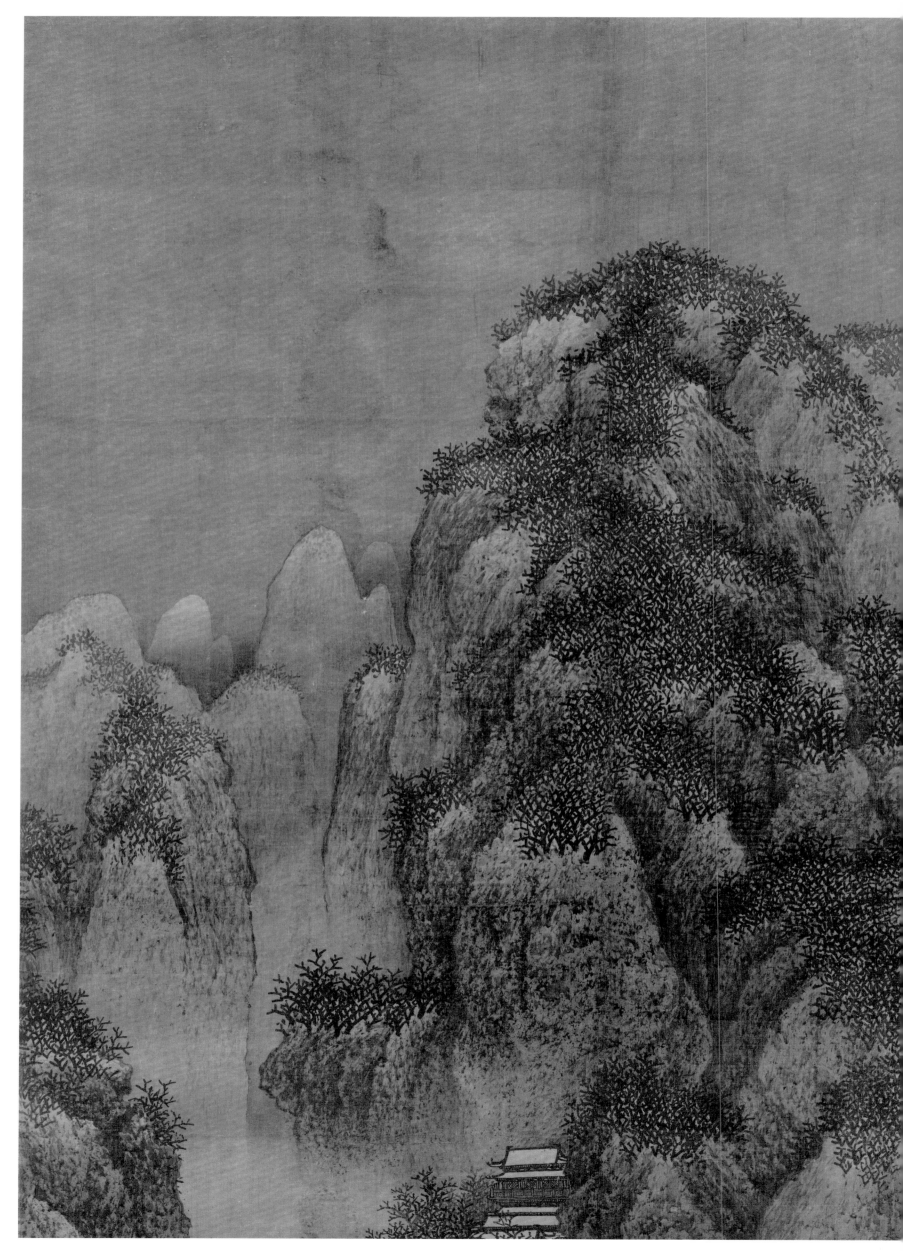

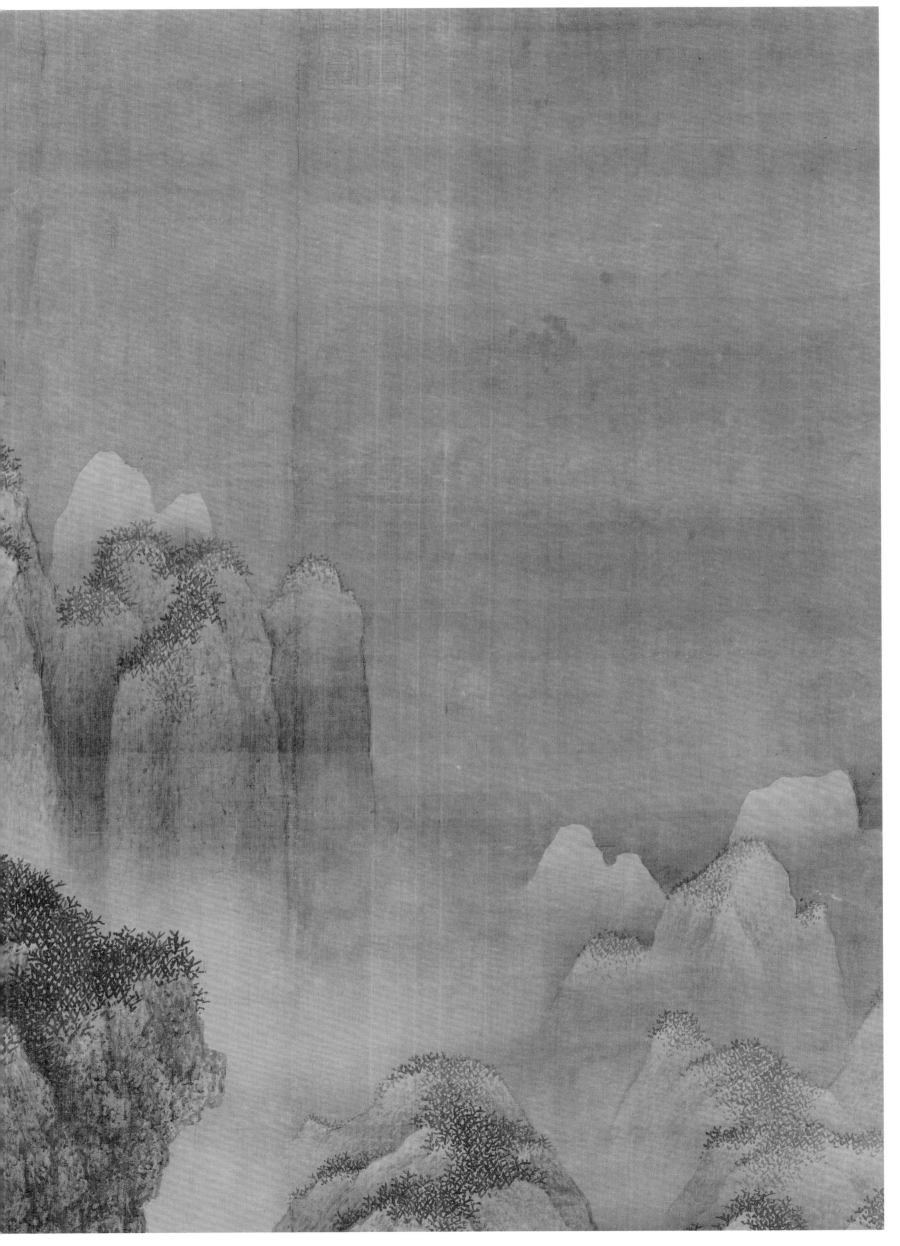

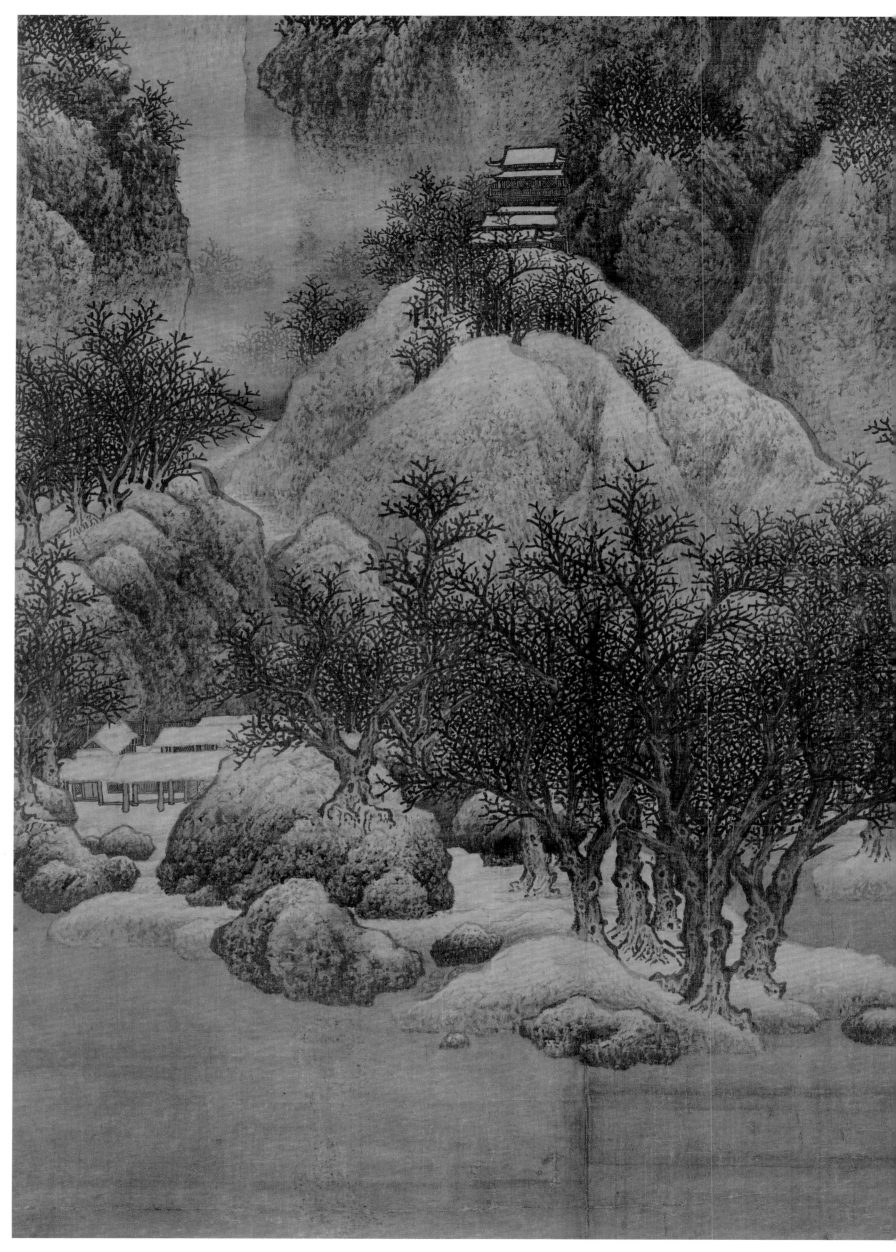

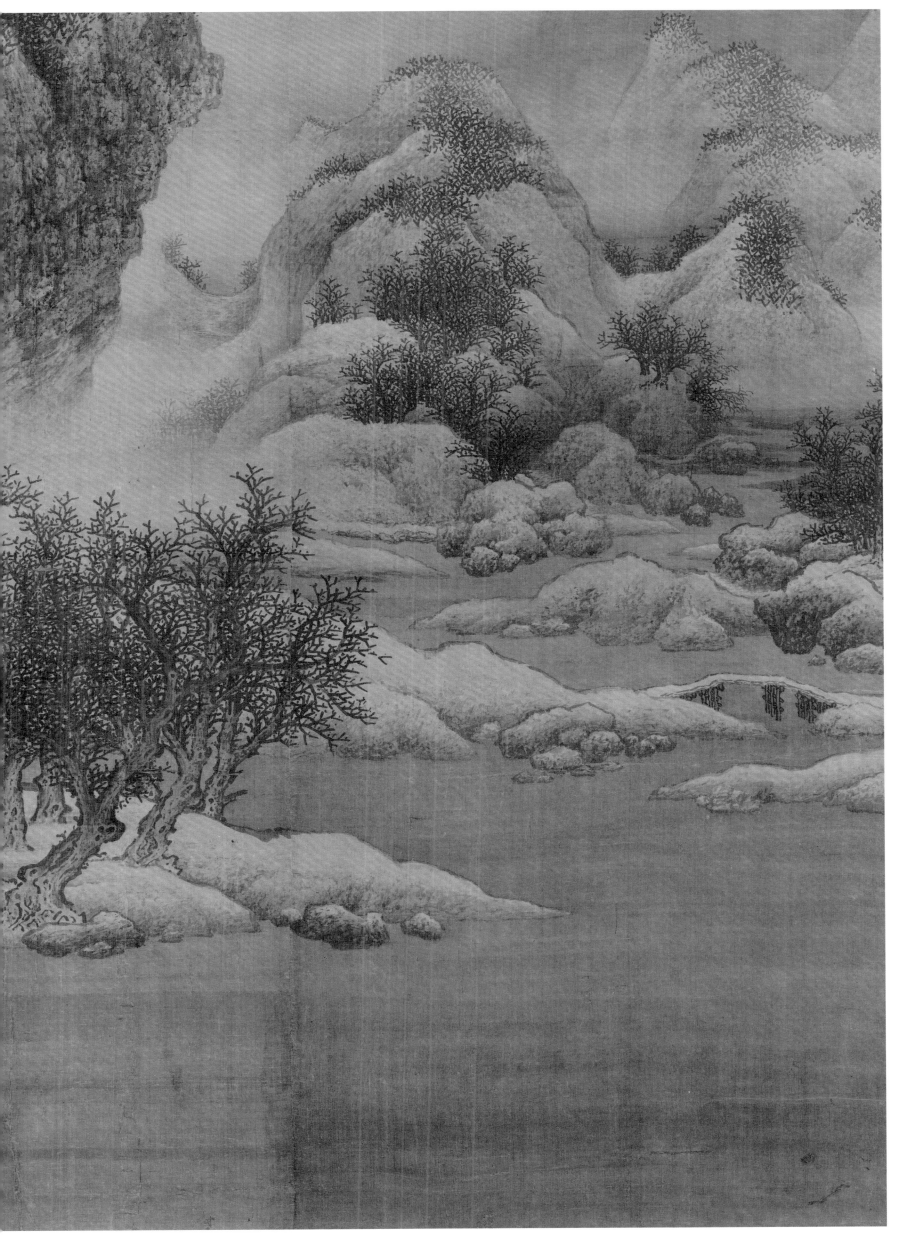

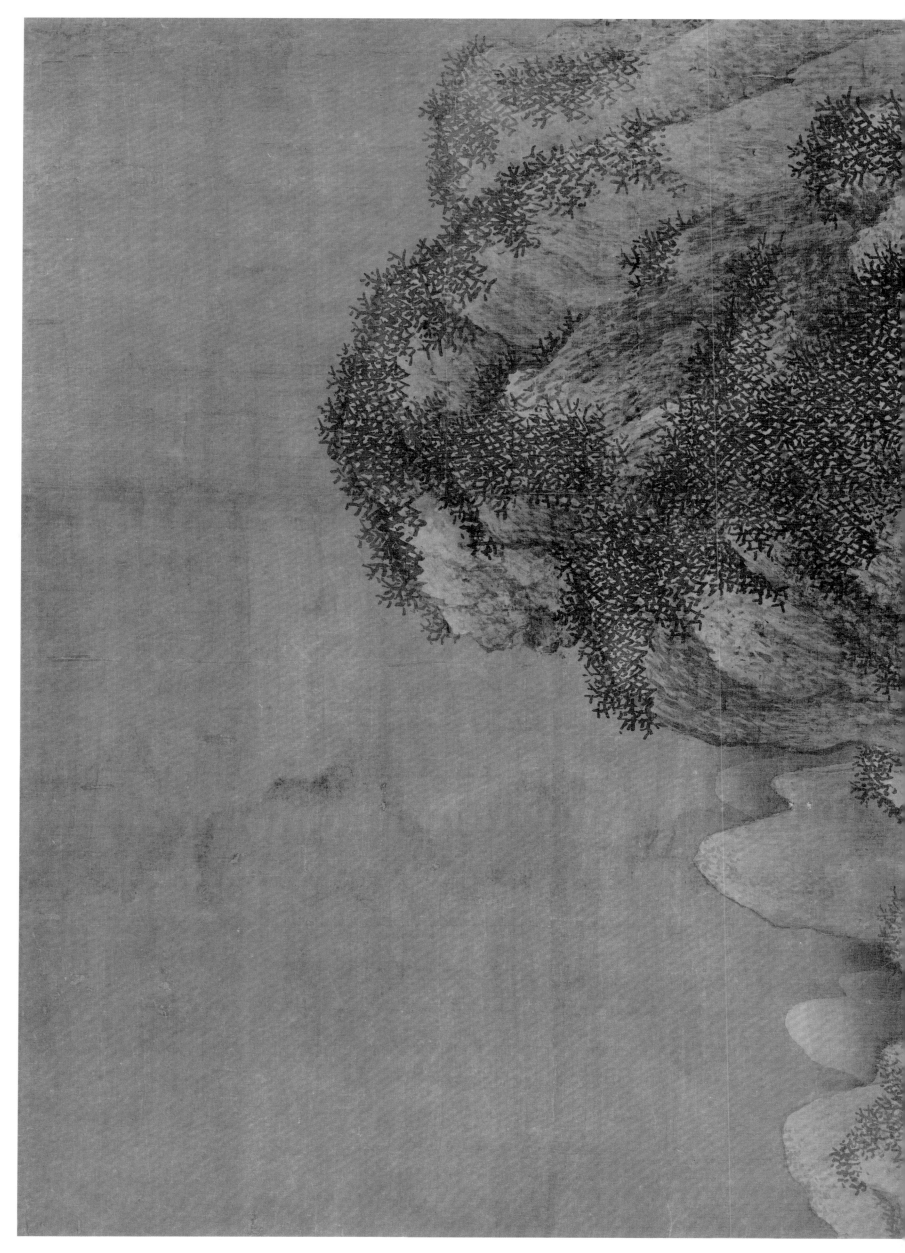

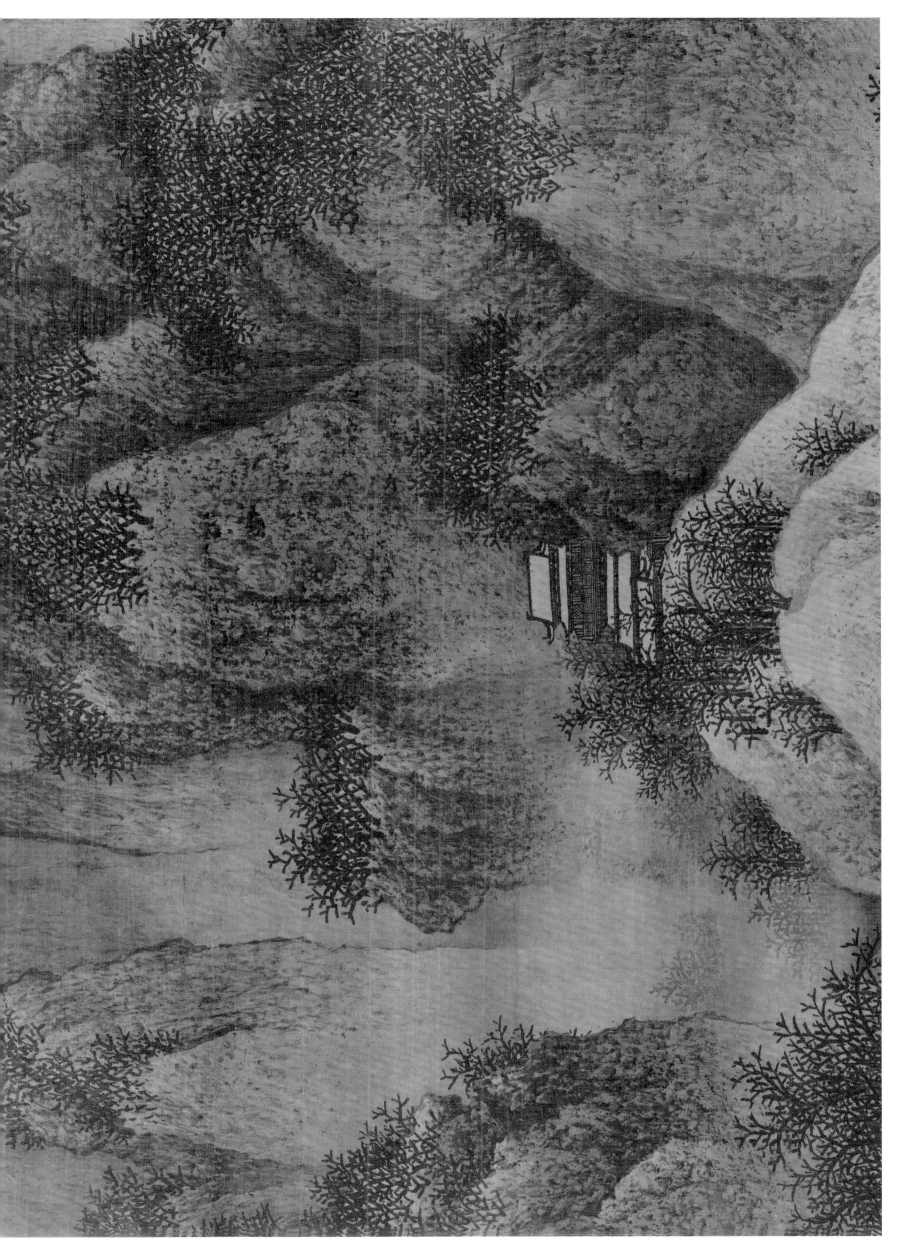

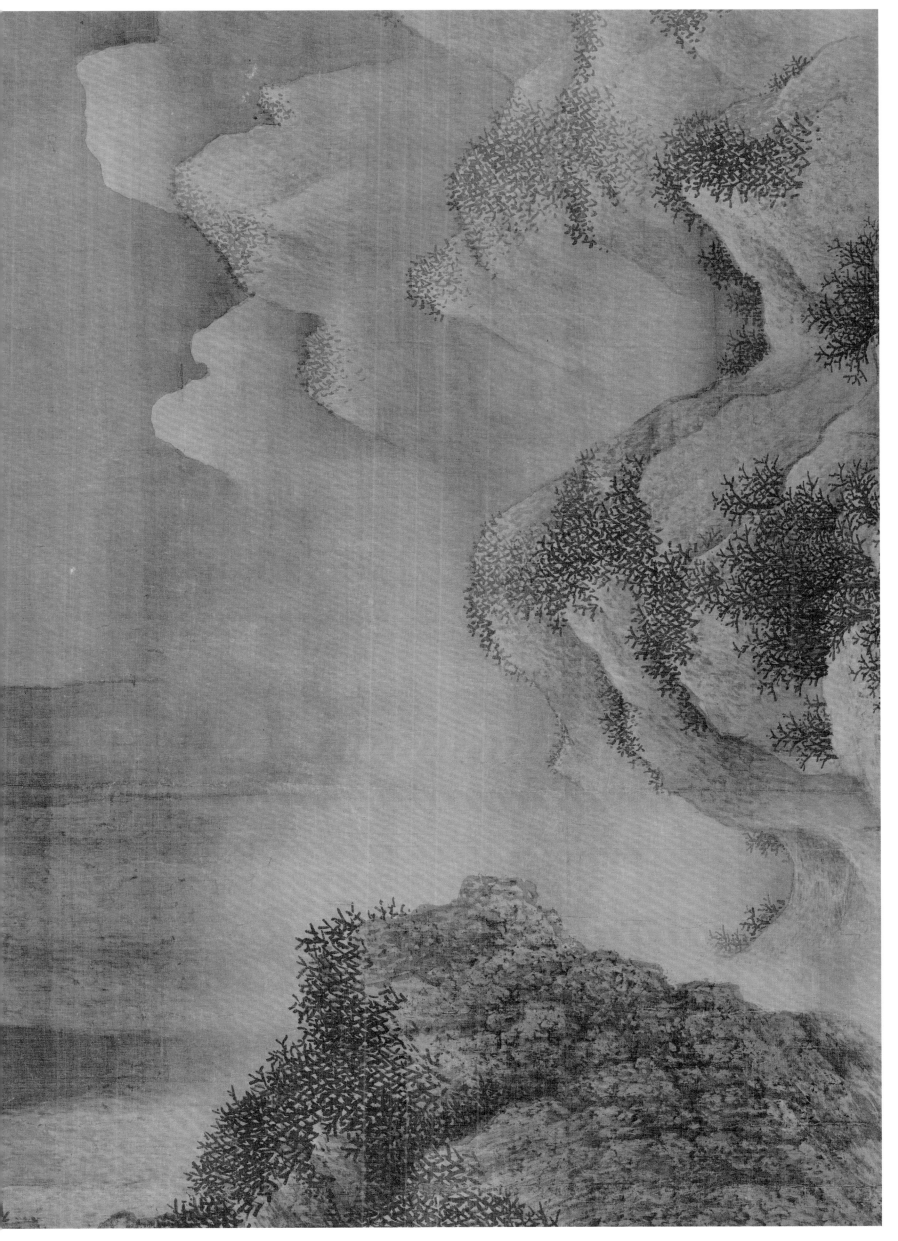

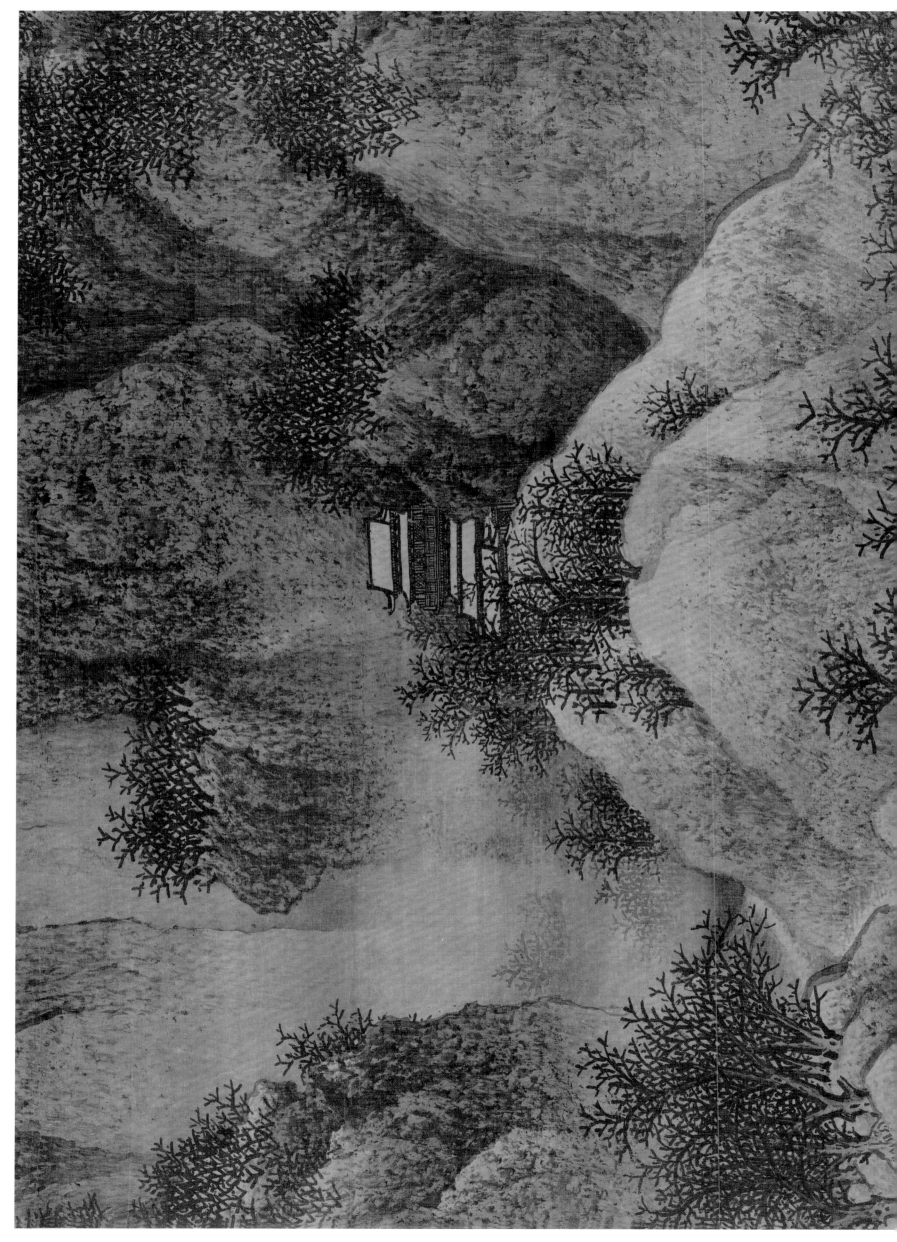

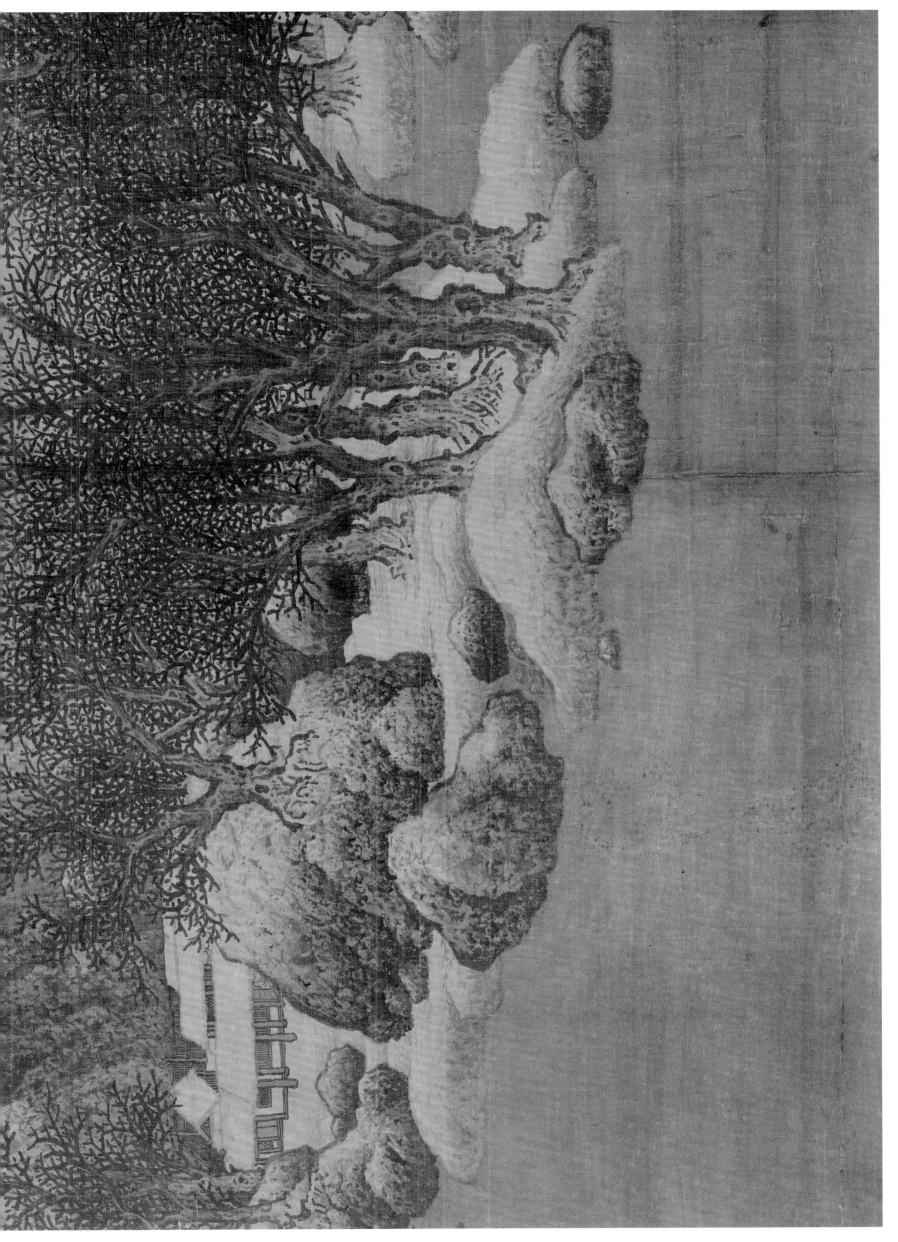

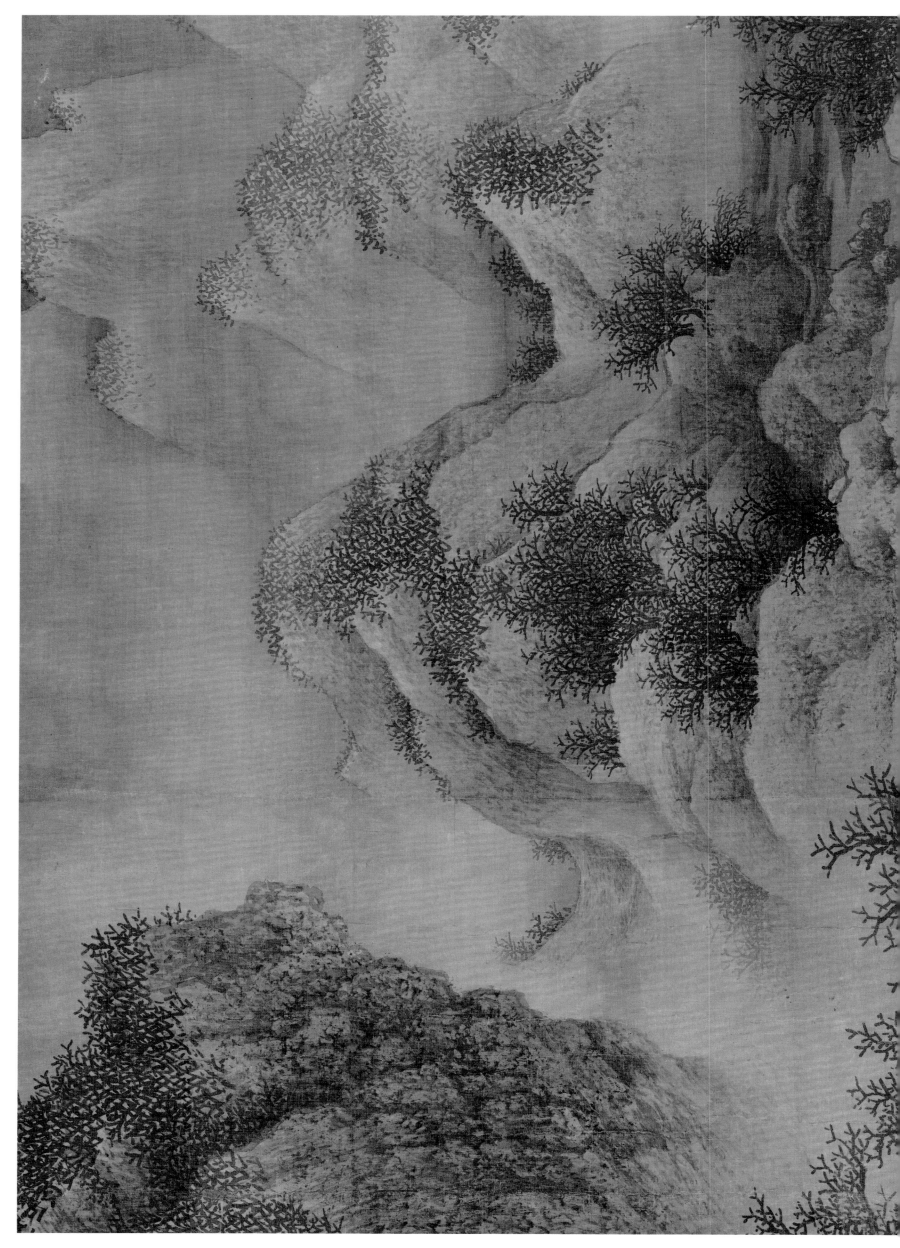

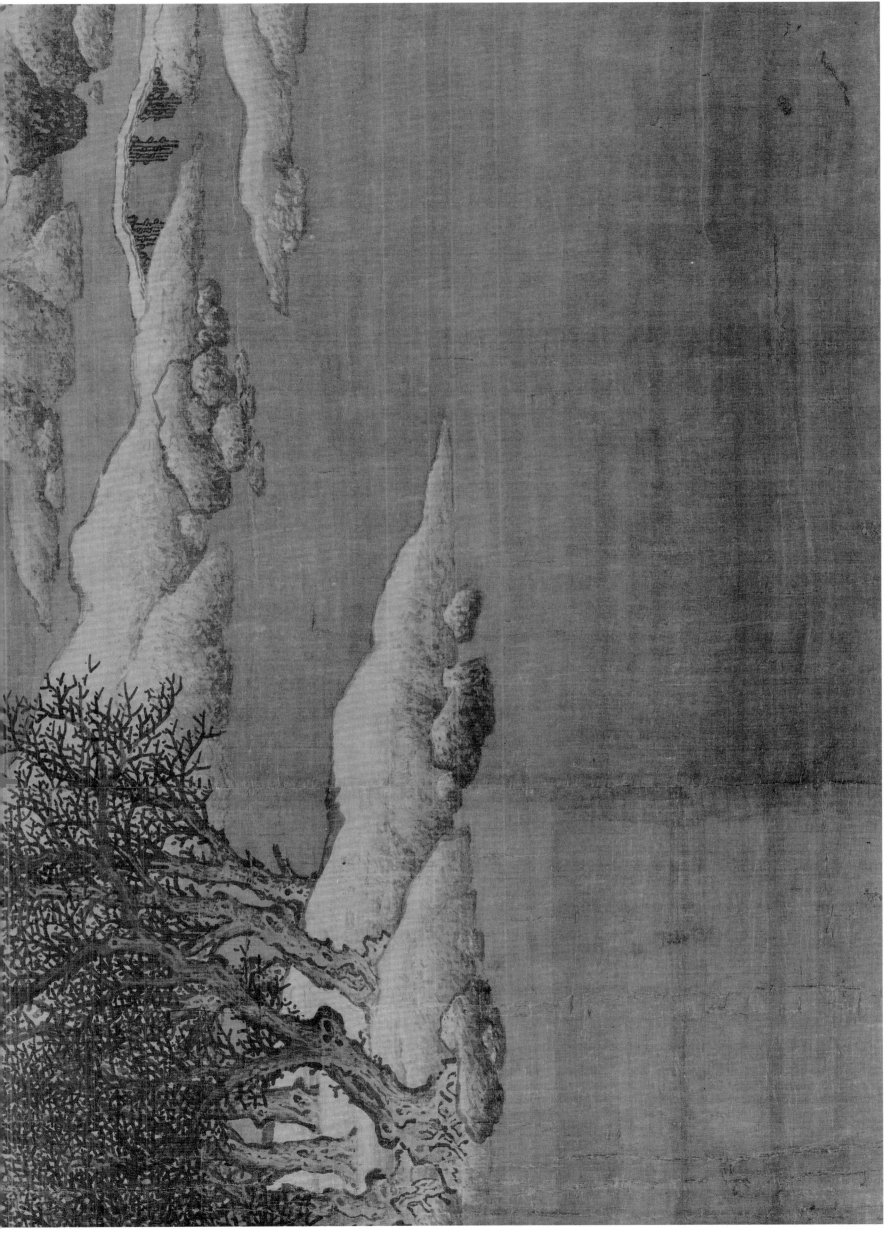

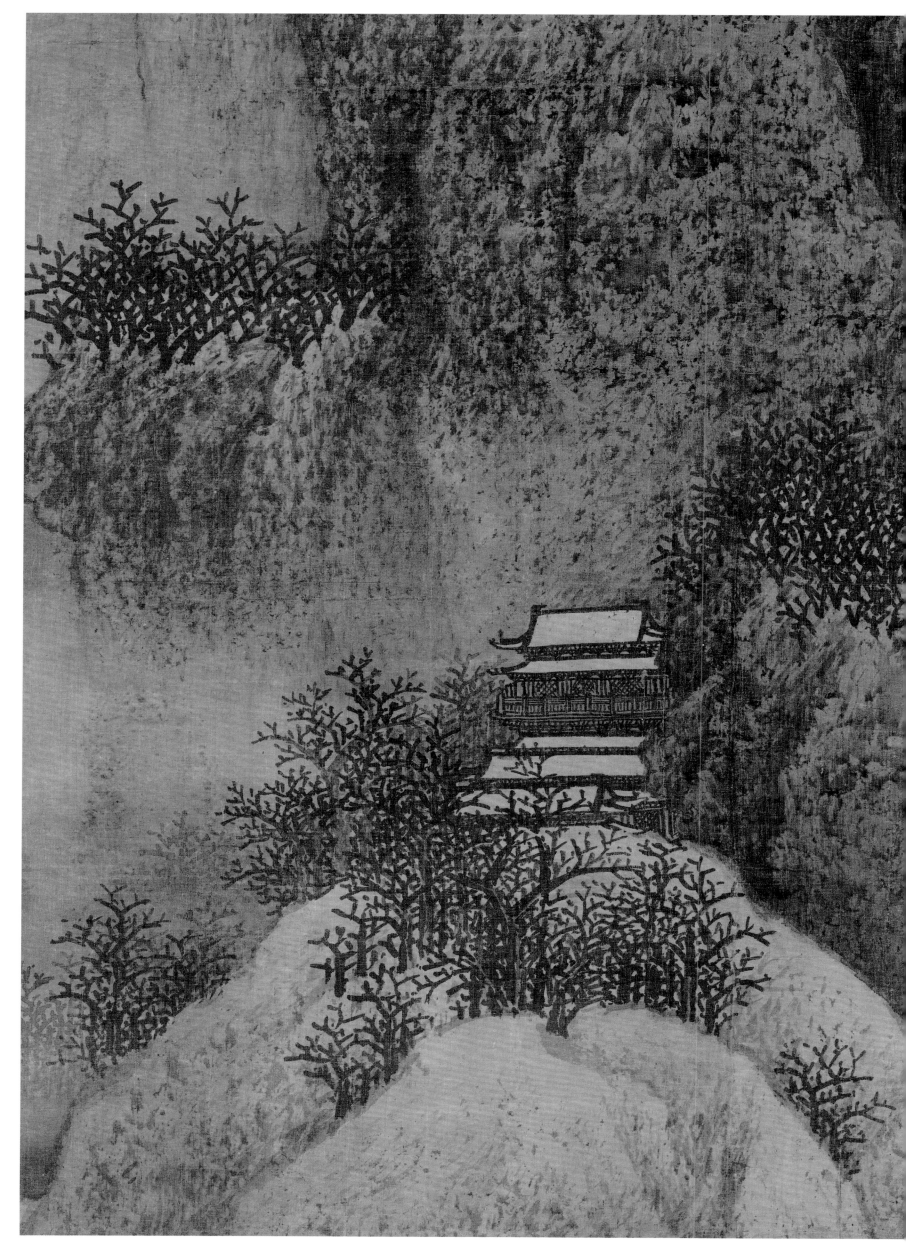

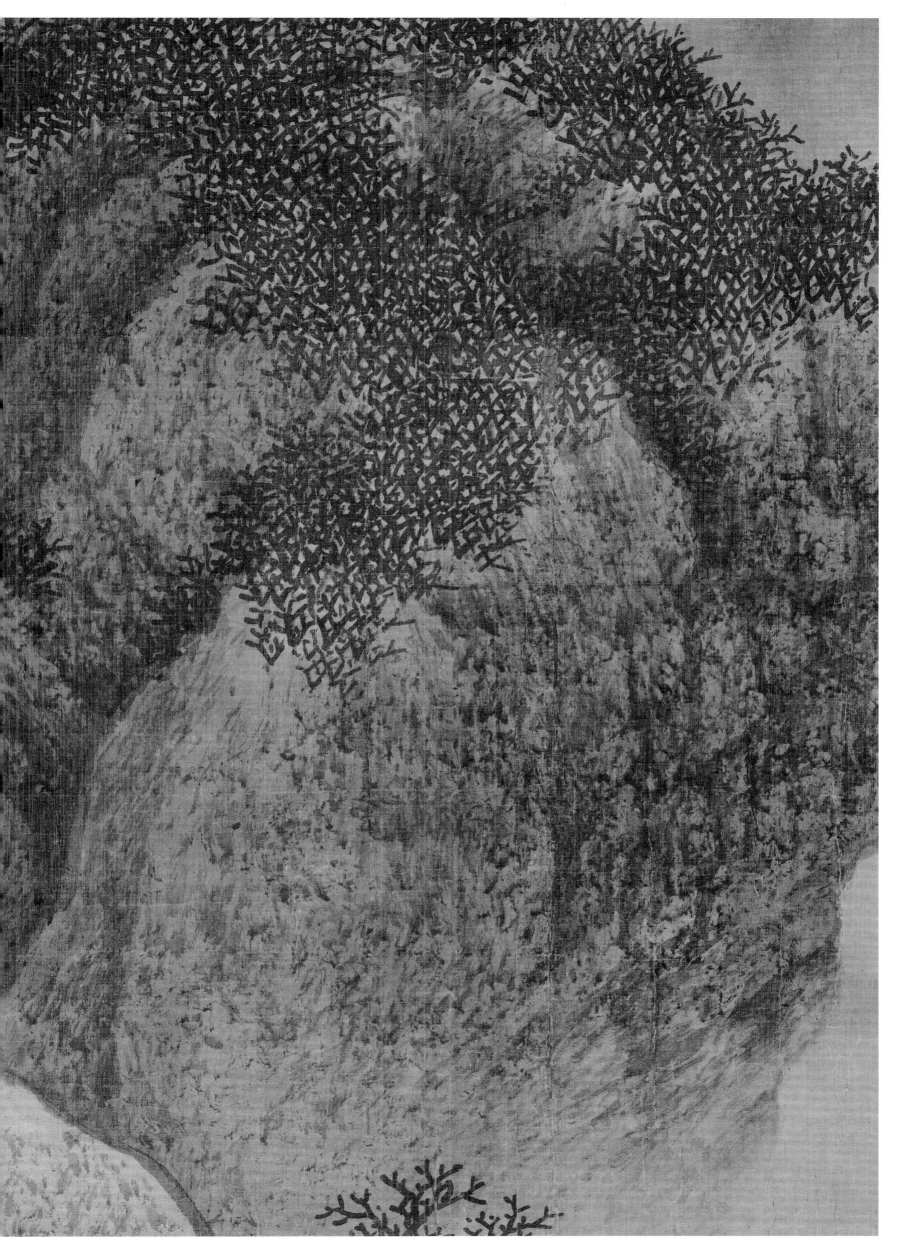

图书在版编目（CIP）数据

宋范宽雪景寒林图 / 杨丰编著. —— 杭州：浙江人
民美术出版社，2019.9
（中国历代山水名画临摹范本）
ISBN 978-7-5340-7634-3

Ⅰ. ①宋… Ⅱ. ①杨… Ⅲ. ①山水画—国画技法
Ⅳ. ①J212.26

中国版本图书馆CIP数据核字（2019）第208023号

宋范宽雪景寒林图

杨　丰　编著

责任编辑　杨　晶
责任校对　余雅汝
装帧设计　祝路聪
责任印制　陈柏荣

出版发行：浙江人民美术出版社
　　　　　　（杭州市体育场路347号）
网　　址：http://mss.zjcb.com
经　　销：全国各地新华书店
制　　版：浙江时代出版服务有限公司
印　　刷：杭州佳园彩色印刷有限公司
版　　次：2019年9月第1版·第1次印刷
开　　本：787mm×1092mm　1/8
印　　张：5
书　　号：ISBN 978-7-5340-7634-3
定　　价：40.00元